365 天都能送の 祝福系

手作黏土禮物

提案 FUN 送 BEST 60

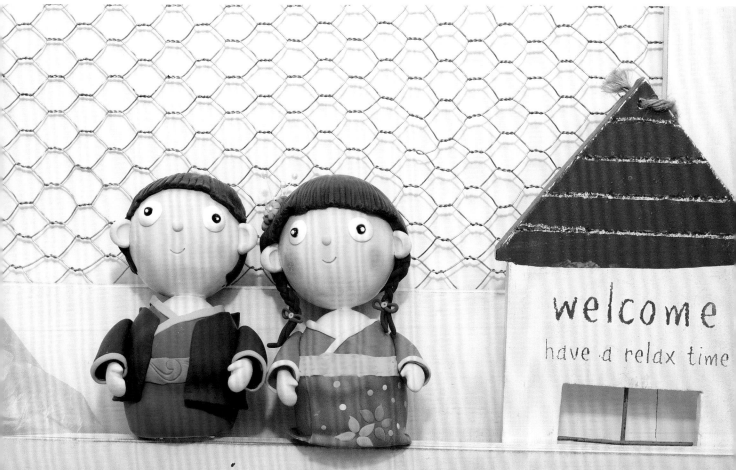

welcome

have a relax time

Chouquette la

胡瑞娟・Regin

❧ 學歷

復興商工（美工科）
景文技術學院（視覺傳達科）
國立台灣師大學研究所（設計創作系）

❧ 現職／經歷

幸福豆手創館——創館人 講師
中華國際手作生活美學推廣協會理事長
丹曼創意行銷有限公司 藝術總監
大氣整合行銷股份有限公司 商品立體企劃設計
復興商工 廣設科兼任講師
社會局慧心家園美術老師
雅書堂拼布類步驟插畫繪製
兒童刊物繪本設計繪製
法鼓山社會大學（金山・萬里・大溪・新莊・北投校區）
布藝・黏土・拼貼彩繪・色鉛筆插畫手藝講師
國立台灣師大學進修推廣課程講師
中國文化大學手作課程講師
國立中央圖書館臺灣分館課程講師
Hand Made巧手易拼布步驟插畫繪製
蘆洲農會拼布手藝老師
基隆仙洞國小附幼親子黏土教學
貝登堡黏土種子講師密訓
師大小大師兒童營教學
華山基金市集手作教學
台中市向上社會福利基金會內部訓練演講
麗寶社區Decoupage拼貼藝術教學
育達商業科技大學研習活動教學
勞委會職業訓練局親子日活動教學
研華科技玻璃容器玩拼貼教學
全國教師在職進修研習講師
臺北市政府社會局安康平宅拼貼藝術教學
雙向基金會教師研習教學講師
大同育幼院早療家庭親職培訓課程講師
康寧醫護暨管理專科學校業界專家協同教學
世界宗教博物館主題展Diy教學

京華城Diy活動教學
微星科技職工福委社團Diy教學
廣西・北京教師幼教培訓研習教學

❧ 推廣類別

兒童黏土美學師資評審講師
奶油黏土藝術創作師資
點心黏土創作師資
生活拼貼彩繪藝術講師
彩繪藝術講師
麵包花傢飾講師
韓國黏土工藝講師
日本JACS株式會社黏土工藝講師
創意拼布設計教學
美學創意商品設計
專案課程企劃設計
插畫、立體設計製作
外派講師

❧ 展覽

靡靡童話手作展胡瑞娟黏土創作師生展

❧ 著有

《可愛風手作雜貨》、《自創牛奶盒雜貨》、《丹寧潮流
DIY》、《創意手作禮物Zakka 40選》、《手作環保購物
袋》、《3000元打造屬於自己的手創品牌》、《So yummy!
甜在心黏土蛋糕》、《我的幸福圍裙》、《靡靡童話手
作》、《超萌手作！歡迎光臨黏土動物園：挑戰可愛極限の
居家實用小物65款》等書

mail：regin919@ms54.hinet.net
部落格：http://mypaper.pchome.com.tw/regin919
粉絲團：http://www.facebook.com/Regin.Handmade

本書作品製作：胡瑞娟。賴麗君。盧彥伶。李靜霓。
游雅婷。呂淑慧。林明芬。張瑋

　　節日，對於每個人都有不同的定義。

　　小時候，我就很愛節日前精心準備禮物的心情，針對不同的人，給予不同的量身訂作禮，準備的過程是既期待又欣喜，常常忍不住就提早把禮物送出去，為了就是看到收禮人拆開禮物的表情，每每都讓我比收禮人更開心不已。

　　這次，和學員一同準備這本書，過程相當有趣和開心，彷彿節日真的要到來，我們討論自己最愛的節日，再針對不同的節日發想禮物內容，逐一定案後，幸福團隊開始分工執行，經過草圖、修改、顏色、立體，甚至局部修正，幸福團隊合作，細心製作的過程，就像每份禮物都已擁有未來主人般的珍貴，這一切更讓人享受黏土手作的樂趣。

　　再一次，幸福團隊合作一本書，要感謝的人相當多，因為我總是天馬行空，一股腦兒的想分享許多手作，好多好多的想法，並無法逐一落實，但最後能醞釀一本結晶，真的不是一件容易的事，所以我非常感謝總編麗玲，給我很多鼓勵支持，也提供許多寶貴的意見，讓我放手自由發揮，也很開心能再次和編輯璟安合作，討論起來相當有默契，讓我很珍惜這種工作氣氛；也感激攝影師小賴，將作品拍的如此精美；還有辛苦的美編盈儀，一切都是滿滿的感謝！

　　謝謝幸福豆團隊伙伴們，有大家的細心協助與不辭辛苦的製作，讓我們又多了一本愛的作品，在我們的人生路上，也加上一段美麗的回憶！也感謝我妹妹，每一本書的產生，也是很大功臣之一，尤其在文字上真的幫了我很大的忙。

最後謝謝家人們，讓我任性做自己～這是再珍貴不過了！

感恩有您的加入，讓黏土手作世界更添繽紛，相信您會發現到：原來黏土真的好有趣！

美麗的力量，走向藝術世界，
我們喜愛創造藝術、沈浸文化、享受創作。
這樣的夢想，絢麗且精彩。看似一紗之隔，再看卻又遙不可及。
所以我們決定帶著美麗的力量，勇敢向前走。
所以我們告訴自己要小心走好每一步。
所以我們更珍惜每個幸福的相遇……
期待您與我們一起發現黏土的樂趣，共同享受手作快樂，
並種下幸福的種籽。

幸福豆手創館 創 館 人

胡瑞娟 Regin

CONTENS

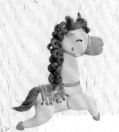

Chapter.1

基本篇

Chapter.2

幸福手作禮

Fun with air dry clay

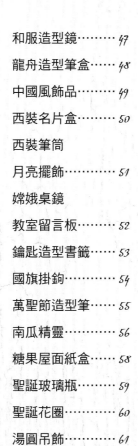

Chapter.3

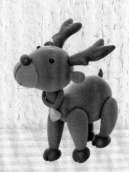

1

CHAPTER
基・本・篇

基本配件
Findings & Supplies

本頁介紹書中用到的木器等素材，但因有些物件較大，故以文字名稱代表，也可以身邊容易取得素材變化＆設計。

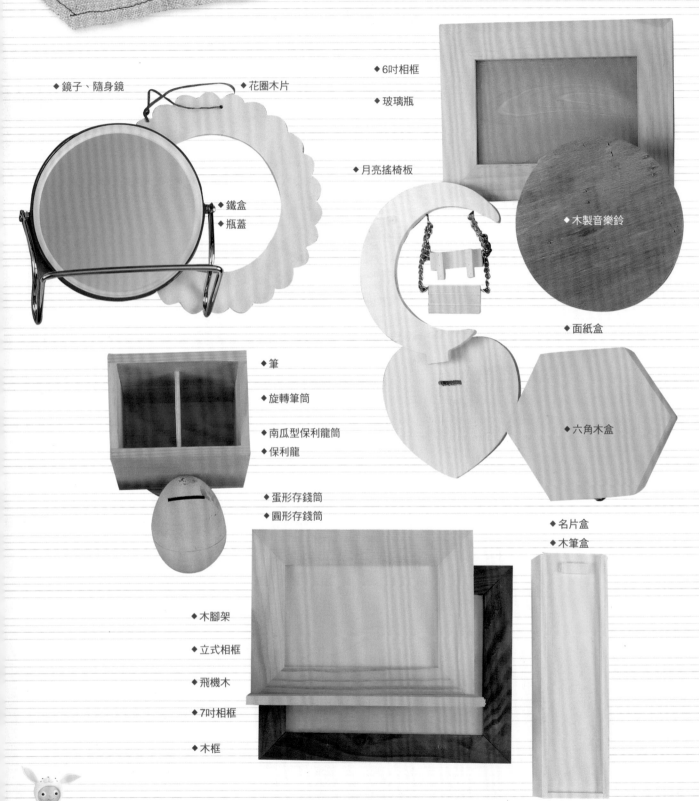

◆鏡子、隨身鏡　　◆花圈木片

◆6吋相框

◆玻璃瓶

◆月亮搖椅板

◆鐵盒
◆瓶蓋

◆木製音樂鈴

◆筆

◆旋轉筆筒

◆面紙盒

◆南瓜型保利龍筒
◆保利龍

◆六角木盒

◆蛋形存錢筒
◆圓形存錢筒

◆名片盒
◆木筆盒

◆木腳架

◆立式相框

◆飛機木

◆7吋相框

◆木框

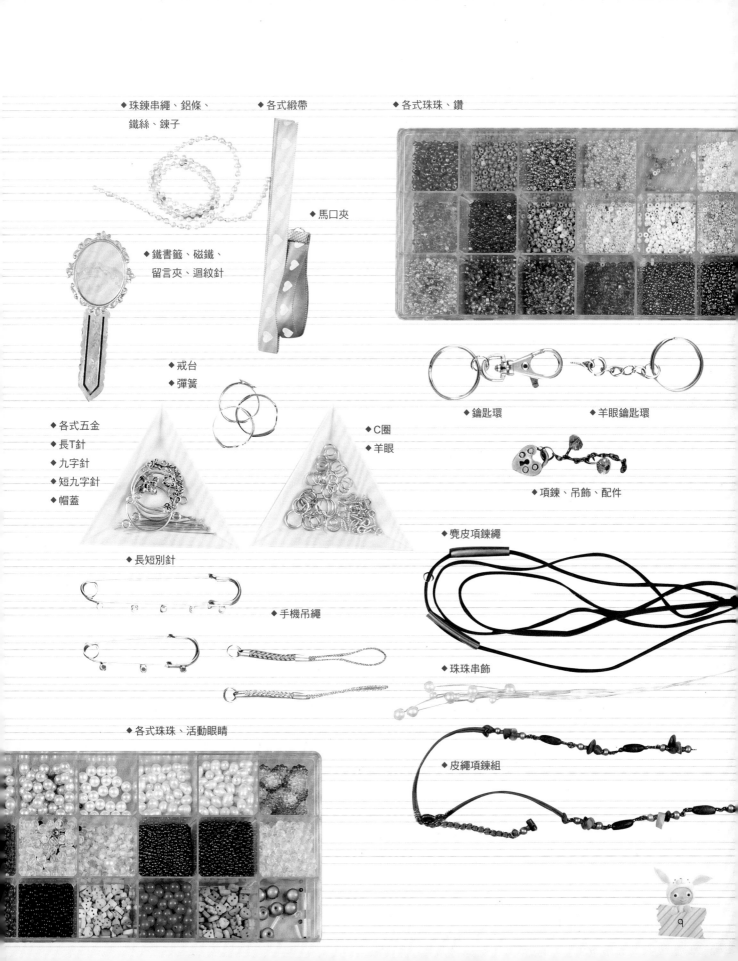

◆珠鍊串繩、鋁條、
　鐵絲、鍊子

◆各式緞帶

◆各式珠珠、鑽

◆馬口夾

◆鐵書籤、磁鐵、
　留言夾、迴紋針

◆戒台
◆彈簧

◆鑰匙環

◆羊眼鑰匙環

◆各式五金
◆長T針
◆九字針
◆短九字針
◆帽蓋

◆C圈
◆羊眼

◆項鍊、吊飾、配件

◆長短別針

◆麂皮項鍊繩

◆手機吊繩

◆珠珠串飾

◆各式珠珠、活動眼睛

◆皮繩項鍊組

9

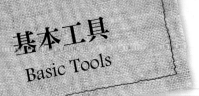

基本工具
Basic Tools

下列介紹本書使用的工具，因每個人使用的習慣不同，
也可選習慣性使用或現有的工具替代。

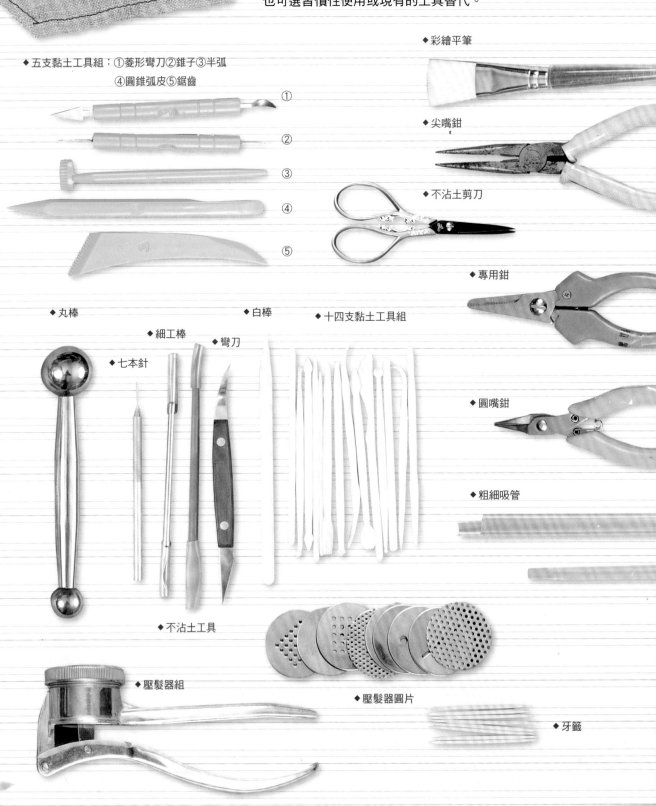

◆五支黏土工具組：①菱形彎刀②錐子③半弧
④圓錐弧皮⑤鋸齒

①
②
③
④
⑤

◆彩繪平筆

◆尖嘴鉗

◆不沾土剪刀

◆專用鉗

◆丸棒　　　　◆白棒　　◆十四支黏土工具組

◆細工棒　　◆彎刀

◆七本針

◆圓嘴鉗

◆粗細吸管

◆不沾土工具

◆壓髮器組

◆壓髮器圓片

◆牙籤

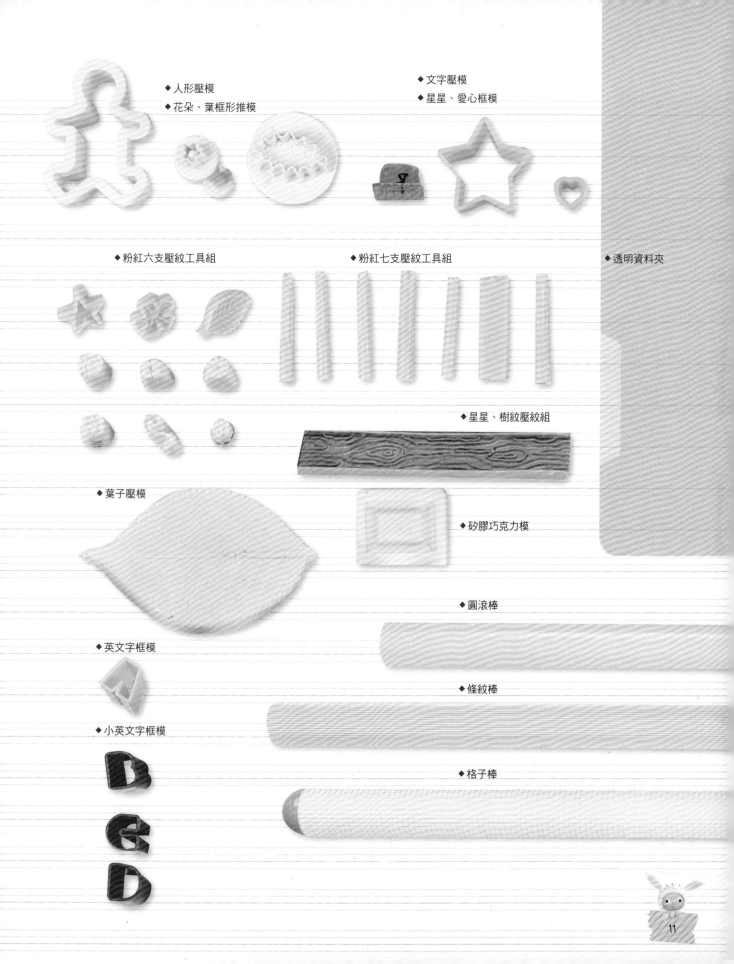

◆ 人形壓模
◆ 花朵、葉框形推模

◆ 文字壓模
◆ 星星、愛心框模

◆ 粉紅六支壓紋工具組

◆ 粉紅七支壓紋工具組

◆ 透明資料夾

◆ 星星、樹紋壓紋組

◆ 葉子壓模

◆ 矽膠巧克力模

◆ 圓滾棒

◆ 英文字框模

◆ 條紋棒

◆ 小英文字框模

◆ 格子棒

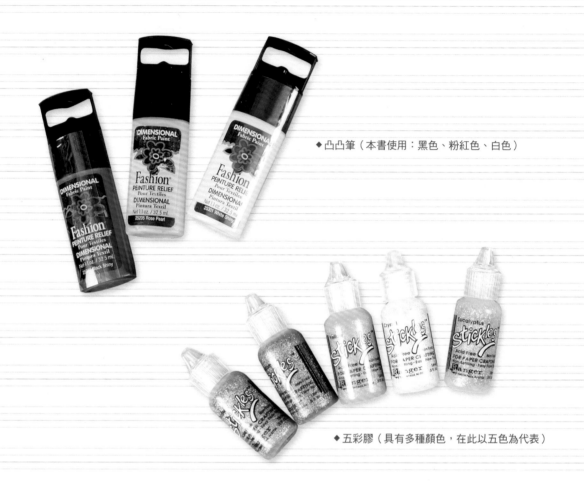

◆凸凸筆（本書使用：黑色、粉紅色、白色）

◆五彩膠（具有多種顏色，在此以五色為代表）

◆壓克力顏料（白色、藍色、紅色、黑色、黃色）

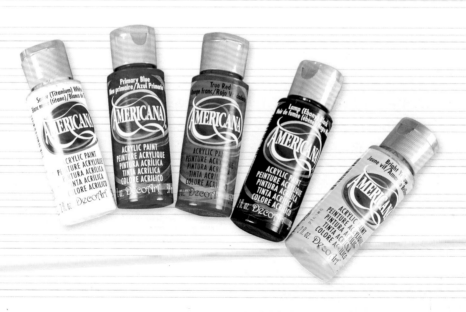

本書用的土質共有四種，為日本超輕黏土、樹脂黏土、金鑽黏土、琉璃黏土，不需烘烤，採自然風乾，乾燥速度取決於製作作品的大小，作品越小，乾燥速度越快。以超輕黏土而言：一般表面乾燥的時間為半小時左右，但樹脂黏土需要乾的時間比超輕黏土長。土質而言：日本超輕黏土密度較高，內含麵粉成分（每一廠牌成分、比例不同），故作出來的黏土較細緻也較輕，作品表面呈平光，乾燥定型後，可以水彩、油彩、壓克力顏料等上色，有很高的包容性；而樹脂黏土屬於油質性土質，作品表面會呈亮光質感，作出的作品比較重；就色彩而言：日本超輕黏土與樹脂黏土分別有白色、黑色與有色黏土，但是因為色黏土基本上都是由三原色調和出來，所以書內介紹的基本色黏土為黃色、紅色、藍色，其他顏色皆透過三原色黏土比例不同的混合方式，而調出想要的顏色，因土乾燥後色調皆比新鮮黏土色深，所以調色比例也要注意。超輕黏土與樹脂黏土的土質成分不同，除非同一件作品想要特殊效果，基於作品質感與呈現方式考量，最好不要融入太多土質使用，表面的質感會有落差。而金鑽黏土、琉璃黏土與樹脂黏土屬於相同土質，需要調色時，可以加入樹脂色土調和，作出的作品也同樣較重。針對以上特點，可依作品創作特性，選擇適合的黏土操作。

針對每一種黏土的質感，在此以財神爺造型作為解說範例作品：

膚色 日本超輕黏土：因為土質密度較高，表面較細緻，故可以選擇超輕黏土操作人的膚質。

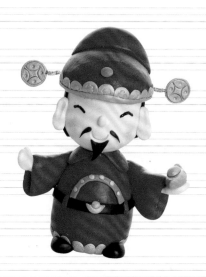

身體衣服 樹脂黏土：黏土乾後較重，可以增加身體的穩度，油質性土質可呈現衣服絲質亮面效果，故選擇樹脂黏土操作，但油質性土質缺點是表面乾燥快，但黏土內乾的速度很慢，所以身體部分必需待乾再作下一步，不然身體容易下塌。

帽簷 金鑽黏土：金鑽黏土乾後可作出金光效果，所以適合裝飾金邊或是飾品質感。

衣帽紋 琉璃黏土：琉璃黏土本身為銀色，加入樹脂色土可以呈現不同色調金屬色。

基本調色
Color Mix

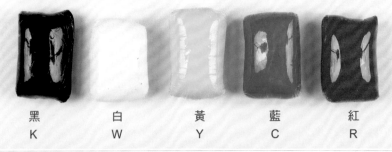

黑	白	黃	藍	紅
K	W	Y	C	R

基本調色以超輕黏土調色示範，超輕黏土不需烘烤，自然陰乾（一至二日可乾），
但最好陰乾一週後再使用為佳。基本色為黑、白、黃、藍、紅，進行調色製作

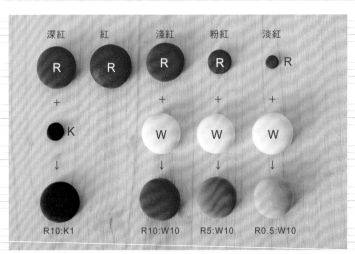

本書步驟內容皆以色的明度統一說明深淺，
而明度範圍為：
深、原、淺、粉、淡，五階為代表。
（以紅色為範例，比例可依個人喜好增減）

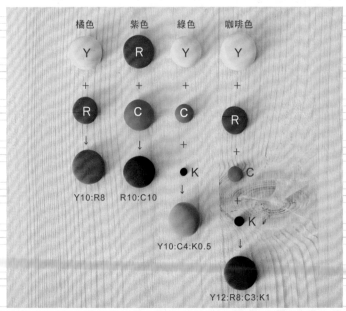

基本調色：以下為基本調色的範例，
可依個人喜好調整比例。
（以比例說明橘色、紫色、綠色、咖啡
色進行基本調色的圖示）

14

本書使用色票說明，將書中利用的顏色，大範圍整理於此，
因黏土的原色略有差異，提供的調色比例僅供參考，建議以身邊的黏土顏色增減比例。

白（W）	黃（Y）	紅（R）	藍（C）	黑（K）

9Y+1C	8Y+2C	5Y+5C	3Y+7C	2Y+8C	1Y+9C
9Y+1R	8Y+2R	7Y+3R	5Y+5R	1Y+9R	0.5Y+9.5R
9W+1Y	8W+2Y	7W+3Y	8W+2Y	6W+4Y	3W+7Y
9W+1C	8W+2C	5W+5C	3W+7C	2W+C8	W+9C
9Y+1C	8Y+2C	5Y+5C	3Y+7C	2Y+8C	1Y+9C
9W+1R	8W+2R	6W+4R	8W+2R	4W+6R	1W+9R
9R+1C	8R+2C	7R+3C	6R+4C	5R+5C	1R+9C
3W+4Y+1.5R	9Y+1R	8Y+2R	7Y+3R	5Y+5R	10R
10C	1R+9C	2R+8C	3R+7C	6R+4C	9R+1C
4Y+2R+0.5C+0.1K	3Y+4R+1.5C+0.8K	1W+4Y+2R+2C+0.7K	3W+3Y+1R+1.5C+0.5K	1W+2Y+4C+1K	0.5W+4Y+5C+1.8K

15

基本形
How to Shape

本書作品中有許多造型都是由基本形延伸，在此以示範作品結合圓形、水滴形、正方形、長條形、錐形等，因此，學習基本形是重複的練習開始喔！

圓形　　橢圓形　　水滴形　　錐形　　長條形　　正方形

基本形示範作品——鯉魚

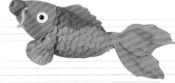

1 兩頭尖水滴形（身體）：取淺紅橘色黏土置於兩掌間，兩掌呈現大V形來回搓，使兩端呈現尖形。

2 以食指、拇指稍微調整尾部動態，如圖。

3 圓形（鱗片）：取紅色、紅橘色、淺紅色黏土分別置於掌心，以食指打轉搓圓形並壓平，沾膠黏於身體表面。

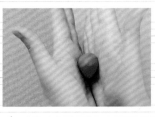

4 錐形（頭部）：取淺紅色黏土置於兩掌間，兩掌呈現小V形，掌側需以微開方式，來回搓，兩端亦呈現大、小圓端。

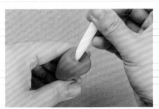

5 以白棒於胖端擀開，側邊收順後，內部沾膠。

6 套入步驟3前端，邊緣收順，預壓眼睛、嘴巴、鼻子、鬍鬚位置。

7 正方形（嘴巴）：取紅色黏土揉圓，以兩食指、拇指輕壓於圓四端，如圖。

8 黏於嘴巴位置後，以白棒戳出嘴洞。

9 水滴變化形（尾鰭）：將紅橘色、紅色、淺紅色黏土稍微混合，置於掌心搓出長水滴形，胖端稍微搓尖，壓平。

10 將白棒以斜躺方式輕放於尾鰭表面，以放射狀方向畫出尾鰭動態紋路。

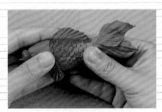

11 同上，將白棒以不同方向畫紋，呈現不同動態的魚鰭，並沾膠黏於魚身。

12 最後取白色黏土揉成圓形，黏於眼睛位置，嵌入眼珠；取金鑽黏土搓成細長水滴形，沾膠黏入鬍洞即完成。

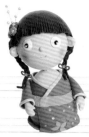

基本人形——日本妹

1 取粉膚色黏土揉出圓形，預壓眼睛、鼻子、耳朵及嘴紋，黏上白色圓形眼白、黑珠為眼睛，揉出胖水滴形壓出內耳的耳朵，再搓出一枚胖錐形身。

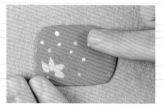

2 取淺紅紫色黏土置於文件夾間，以圓滾棒擀平，嵌入基本形為裝飾紋，沾膠黏於身體下半部。

3 取淺紅紫色黏土擀平，以不沾土工具將上衣切為長方形，取粉紅色黏土揉為長條形，黏於一側壓合。

4 將步驟3內沾膠，黏合於上半身，如圖。

5 將淺紅紫色黏土揉出長錐形，胖端以白棒擀開，取粉紅色黏土揉為長條形，黏繞於袖口。

6 取粉膚色黏土揉出長錐形，以食指搓出手環弧度，後面順其收順。

7 前端置於食指上，壓出手掌凹弧度，並收順。

8 以不沾土工具於手掌一側壓出姆指虎口，將邊緣收順，同方法作出另一隻手，待乾。

9 袖口內沾膠，將步驟8的手放入固定，黏於步驟4身側。

10 淺藍紫色黏土置於文件夾內，以圓滾棒擀平，用不沾土工具切出長方形。表面壓紋，再黏上銘黃色長條黏土於兩側。

11 銘黃色黏土揉出橢圓形，擀平，表面以粉紅壓花紋模壓出紋路。

12 將步驟10左右往內對摺，步驟11沾膠黏於中央，變成蝴蝶結狀；取銘黃色黏土擀出一枚長方形，黏於腰際，再把蝴蝶結黏於身體後端。

13 深灰色黏土揉出3條長條形，交叉編辮子，收尾處黏上蝴蝶結固定。

14 辮子黏於頭部兩側，取深灰色黏土擀出一平面，包覆於頭部，以不沾土工具畫髮絲紋。

15 將頭部側邊黏上串珠鍊，並於上端黏上五瓣花，中間放入白珠。

16 以粉彩塗於臉頰處點綴，以凸凸筆點出眼睛光點，即完成。

17

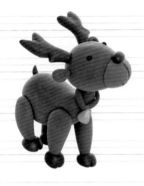

動物基本形 —— 麋鹿

本書介紹不同動物形體，以不同基本形延伸，在此以麋鹿為示範說明，製作時皆需注意預壓、鑽洞、收順等細節。

1 以兩手刀緊靠呈現大V形，取咖啡色黏土置於之間，搓出胖水滴形，預壓眼睛、耳朵、角、頸洞。

2 取淺紅咖啡色黏土揉成圓形，以白棒擀開，沾膠套入步驟1尖端，壓出鼻子、嘴紋，並黏上眼球、鼻子。

3 淺紅咖啡色黏土揉成胖水滴形，稍微壓平，以十四支黏土工具（小圓棒）擀出內耳，同方法作出另一個。

4 深咖啡色黏土揉成長水滴形，置於兩掌間稍微壓扁。

5 將步驟4以不沾土剪刀剪出角分支，並稍微收順，同方法作出另一個鹿角。

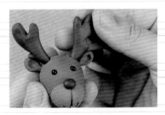

6 將耳朵、角洞內沾膠，放入作好的步驟3耳朵以及步驟5的鹿角。

7 取比步驟1的2倍大土量，置於掌心搓成長胖水滴形。

8 彎出身體動態，預壓腳、尾巴洞後，頸端插入1／2牙籤，尾部黏入小胖水滴形的尾巴。

9 牙籤沾膠，將身體、頭部黏合固定。

10 腿：取淺紅咖啡色黏土揉成長錐形。蹄：取紅棕色黏土揉成圓形，以白棒擀開後，壓出趾紋。

11 蹄內沾膠，黏入腿部，同方法作出前後腳。

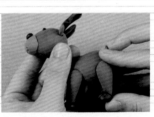

12 身體預放腳處沾膠，將步驟11黏入。

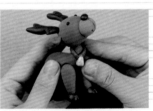

13 取紅色黏土揉出長條形；取金鑽黏土揉成胖水滴形並擀開，黏合於頸部裝飾，即完成。

木器上色
How to Paint Wood

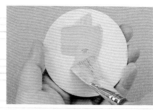

1 依照想要的色調，調出壓克力顏料的比例，以交叉筆法塗於木器上。

2 彩繪平筆呈45度角，將木器表面多餘顏料塗均勻。

3 木器側邊也要平塗上色。

4 依相同作法將背面全部塗上色，完成後，待乾或以吹風機吹乾。

5 表面可以細砂紙輕磨掉多餘木屑，並以微濕抹布擦掉木屑。

6 以步驟3至4作法，於表面再薄塗一次，即完成。

壓紋
Embossed

壓葉模葉形

1 將綠色黏土置於文件夾內擀平後，以白棒畫出葉子外形。

2 放在葉模上，以白棒畫出中央及兩側的葉脈紋。

3 葉形從模表面取下，稍微調整動態即完成。

葉框式葉形

1 將綠色黏土置於文件夾內擀平後，以葉框工具壓出葉外框。

2 使用工具桿上端處，以輕壓方式將葉形推出。

3 以食指、大姆指輕壓，將葉形邊緣收順即完成。

手壓式葉形

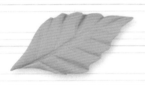

1 將綠色黏土揉為兩頭尖的長水滴形，壓平。

2 以白棒壓出中央葉脈紋後，約30度角往外延伸畫紋。

3 中央葉脈紋另一端，同步驟2相對位置畫紋，並調整動態即完成。

多脈式葉形

1 取綠色黏土揉出兩頭尖長水滴，稍微壓平後，分別在中央兩側往葉尖處畫紋，如圖。

2 葉脈為起點，水平逐一往外伸葉紋。

3 間距相同如步驟2作法，水平往外延伸另一端的葉脈。

基本玫瑰形

1 將粉紅色黏土置於兩掌間，水平來回搓為長條形。

2 置於文件夾壓平後，一邊往內捲，一邊調整捲花的動態。

3 上端可看出螺旋式的紋路，直到將長條片捲完，並調整動態收順即完成。

基本五花瓣

1 將黏土置於手掌與食指之間，以打轉方式將黏土揉成圓形。

2 將黏土置於食指與手掌之間，食指側邊靠在掌心，並來回搓揉，使黏土呈水滴形。

3 將水滴形稍微壓平，尖端對尖端繞著圓周黏合，中心再黏上黃色花心即完成。

變化圓形花

1 將黏土揉成圓形後，稍微壓平並收順。

2 先將中心點壓出，由下往中心點位置壓凹紋。

3 平均壓出想要的花瓣數，中心點黏上花心，即成變化圓形花之五瓣形花。

基本擀花形

1 將黏土置於食指與掌心之間，揉為胖水滴形。

2 以不沾土剪刀由水滴形胖端剪為一大一小，如圖。

3 大端再剪為三等分，小端分為二等分，如圖。

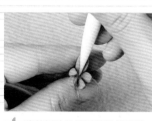

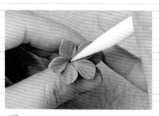

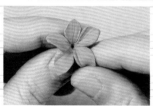

4 將剪好的各等分稍微扳開後，以白棒輕輕壓平。

5 將各等分以白棒左右轉的方式擀開為花瓣形。

6 以食指與姆指將擀開的花瓣，稍微調整動態即完成。

蕾絲皺褶

\Use it/

1 取要使用的黏土量放在掌心揉圓,將壓髮器圓片形狀,放入壓髮器前端,並蓋上蓋子。

2 黏土置於壓髮器內,若想壓出長蕾絲,黏土用量約7至8分滿即可,擠壓桿子,黏土即從圓片出來。

3 從圓片取下黏土後,將長條片黏土一端往內摺並收順。

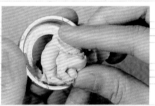

4 如圖,以一層一層疊合方式,將上端摺為階梯狀。

5 最尾端同步驟3前端往內摺收順,即完成蕾絲皺褶。

6 不使用壓髮器時,請將蓋子轉開,以剩下的黏土將工具上的土沾黏清潔即可。

緞帶動態

\Use it/

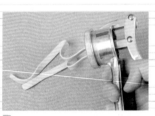

1 與蕾絲皺褶步驟1至3相同作法,利用該圓片形壓出緞帶長條片。

2 置於文件夾中,將緞帶長條片兩端稍微收順。

3 以細工棒工具將收順的兩端壓出紋路,如圖。

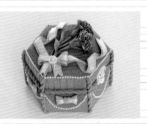

4 以不沾土剪刀將尾端修剪為緞帶V形缺口,收順。

5 依照需要的片數,作出長條片緞帶,並調整為需要的動態即完成。

細麻花捲

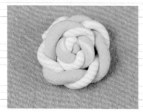

\Use it/

1 調整麻花需要的兩色黏土,分別揉圓放入壓髮器內,如圖。

2 黏土透過壓髮器推擠出長條形,取其中兩條不同顏色的長條形使用。

3 兩色條上端稍微捏合,如圖。

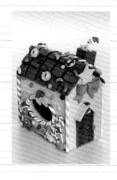

4 上端固定不動,另一端開始往同一方向旋轉,使兩色長條纏繞,如圖。

5 轉為麻花狀的兩色條,由上端往內繞,即完成麻花捲。

編髮辮

\Use it/

1 調好想要的髮色黏土後,置於壓髮器內約7至8分滿,壓出,如圖。

2 取適當的條狀,使上端密合,下端則分為三分。

3 以綁辮的方式左右交叉,編出想要的長度。

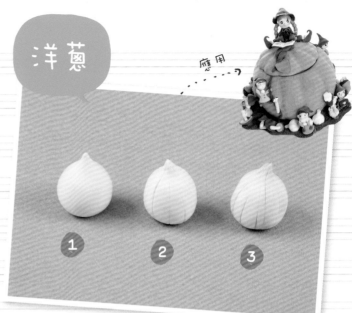

洋蔥

應用

Step 1 揉為圓形，上端搓尖。

Step 2 以彎刀畫紋。

Step 3 以壓克力顏料上色完成。

大蒜

Step 1 揉為胖錐形，上端搓凹。

Step 2 以白棒由下端往上畫紋。

Step 3 以壓克力顏料上色完成。

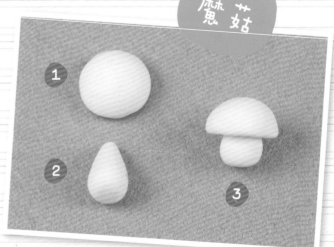

蘑菇

Step 1 揉為圓形，以丸棒壓凹為香菇蓋。

Step 2 揉出胖錐形為梗。

Step 3 將步驟1＋2組合即完成。

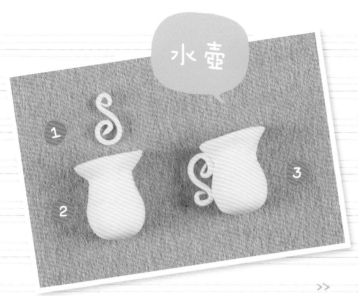

水壺

Step 1 搓出細長尖形，彎曲為大小螺旋狀。

Step 2 揉出橢圓形，1／3處搓凹弧，上端擀出凹弧。

Step 3 將步驟1沾膠黏於瓶側邊。

Step 1 搓出橢圓形壓扁，輕推成梯形，作為螢幕。

Step 2 鍵盤：同步驟1外形，表面壓畫出鍵盤紋。

Step 3 將步驟1、2交界處沾膠黏為L形。

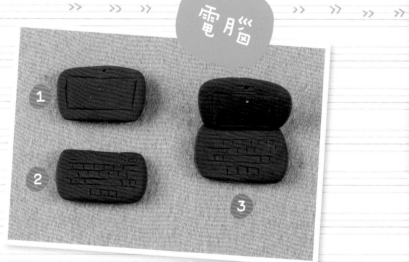

電腦

菜籃

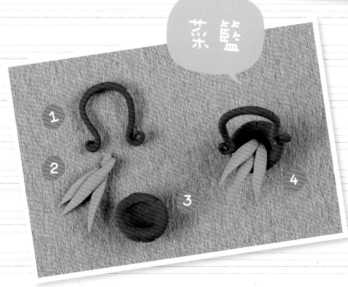

Step 1 揉出細尖長條形，兩端繞圓，中間彎為U字形。

Step 2 搓出兩頭尖水滴形壓平。

Step 3 揉圓形以白棒圓端壓出凹槽，表面畫出紋路。

Step 4 沾膠黏合。

禮物代衣

應用 ………》

Step 1 搓出長條形繞成蝴蝶結狀。

Step 2 搓出長條形為綁繩。

Step 3 揉出胖水滴形,將胖端擀開。

Step 4 揉出胖短錐形。

Step 5 將步驟1至4沾膠組合完成。

薑餅人

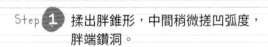

Step 1 將圓形壓扁,表面黏上圓眼以及1／2圓嘴形。

Step 2 揉出兩頭尖長形、長水滴形組合為圍巾。

Step 3 將胖錐形壓扁,中央搓出腰身,上端拉出手,下端剪對半,作為腳收順。

Step 4 將步驟1至3組合,再黏入圓釦。

鈴鐺

Step 1 揉出胖錐形,中間稍微搓凹弧度,胖端鑽洞。

Step 2 搓圓。

Step 3 兩者組合。

聖誕紅

Step 1 將胖水滴形壓扁,以白棒畫葉紋。

Step 2 揉出圓形作為果實。

Step 3 將葉子與果實黏合。

禮物

Step 1 揉出圓形,四邊壓平。

Step 2 搓出長條形,稍微壓平,黏為十字形。

Step 3 十字形包覆步驟1,表面壓紋完成。

襪子

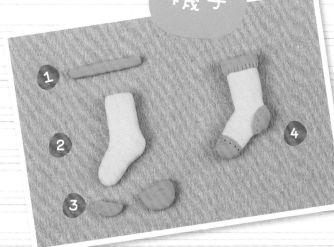

Step 1 搓出長條形,稍微壓平。

Step 2 將長錐形擀出腳踝動態後壓平,收順為襪形。

Step 3 揉出大小圓形後壓扁,以彎刀切為1/2小圓、2/3大圓,收順。

Step 4 各片沾膠黏於步驟2表面,壓紋裝飾。

蜘蛛

應用

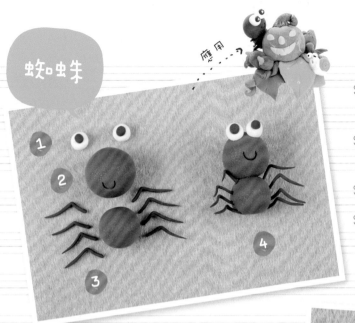

Step 1 眼睛:揉出白圓形,表面貼上黑色小圓黏土。

Step 2 頭及身體都揉成圓形,頭部壓出嘴巴紋。

Step 3 搓出細長水滴形,摺為L形,待乾。

Step 4 將步驟3插入身體內固定,沾膠組合頭、眼睛。

蝸牛

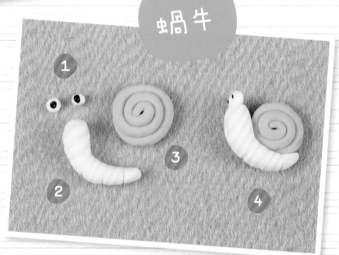

Step 1 揉出圓形,點上凸凸筆作出黑眼睛。

Step 2 揉出長錐形,以彎刀壓紋,調整為弧身。

Step 3 搓出長條形繞成螺旋狀。

Step 4 將步驟1至3沾膠組合。

南瓜

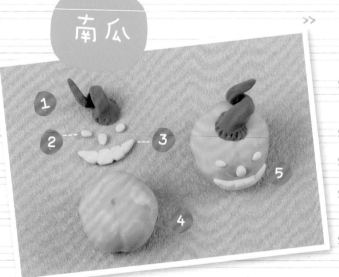

Step 1 長水滴形前端搓凹,胖端拉出蒂頭,以白棒於表面畫紋。

Step 2 揉出胖水滴形作為眼睛、鼻子。

Step 3 搓出兩頭尖彎月亮形,側壓出凹紋。

Step 4 揉圓形,由上端往下輕壓扁,以白棒畫出南瓜紋路。

Step 5 各部分沾膠黏合。

應用

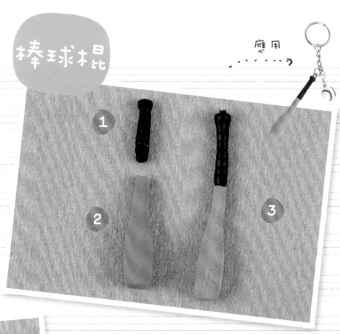

Step **1** 搓出圓柱形，上端稍微捏出斜角，圓柱畫紋。

Step **2** 揉出長錐形，上半段稍微搓出細弧，上下壓平。

Step **3** 黏合交界處，並寫上假字。

Step **1** 揉出細長條形，稍微壓扁。

Step **2** 置於掌心揉出圓形。

Step **3** 將步驟1沾膠，依照球型弧度黏出棒球紅線紋。

應用

Step **1** 揉出圓形作為眼睛、眼珠、鼻子。

Step **2** 揉出長錐形作為手，使其稍微彎作出動態。

Step **3** 揉出長胖錐形，預壓眼睛、鼻子、嘴巴，上端彎弧度。

Step **4** 同步驟3略大造型，尾部稍微作出彎弧度，預壓手部位置。

Step **5** 將步驟1至4組合，頭、身體之間可插牙籤黏合固定。

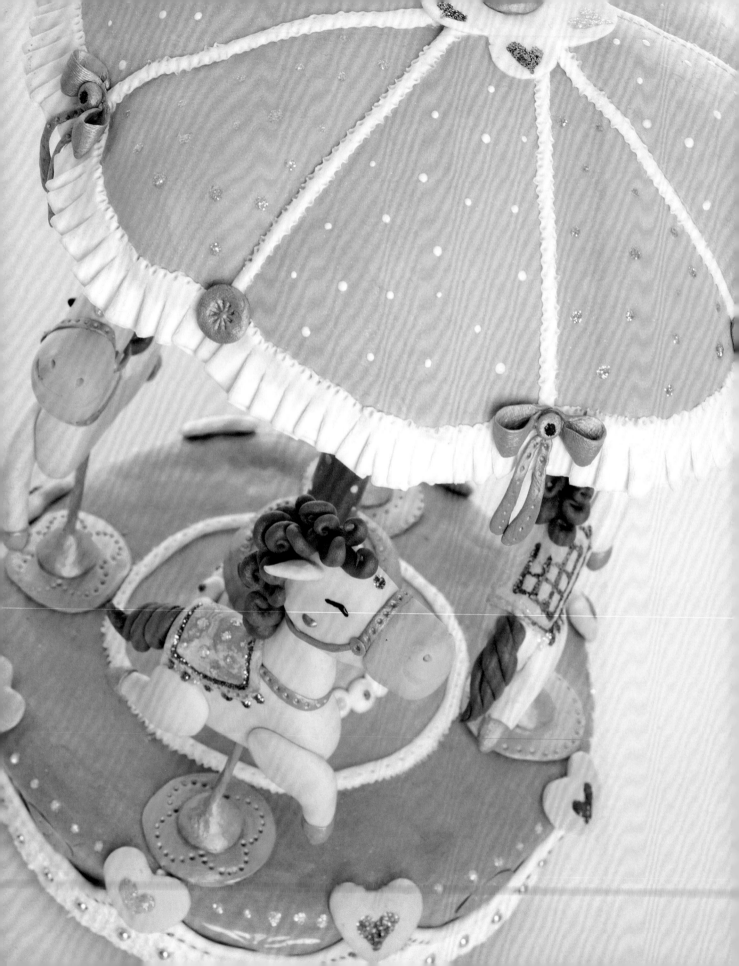

2
CHAPTER

幸·福·手·作·禮

最喜歡過年的氣氛了！
一家大小聚在一起，
互道恭喜，
新的一年大家也要元氣滿滿喔！

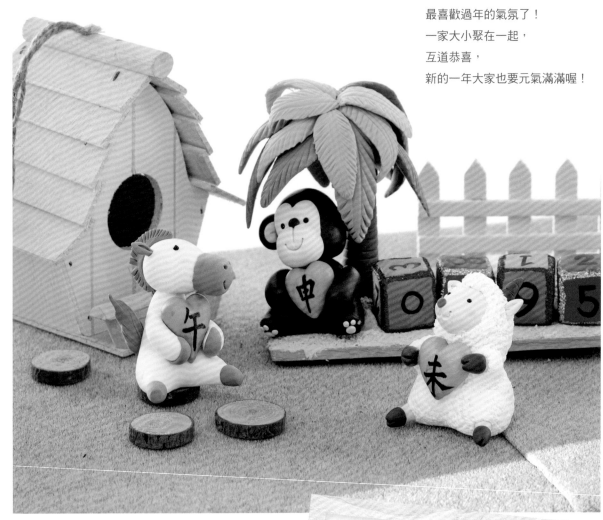

 生肖萬年曆

HOW TO MAKE P.63
製作：賴麗君

吉祥物小裝飾

HOW TO MAKE P.68 → P.69

製作：胡瑞娟

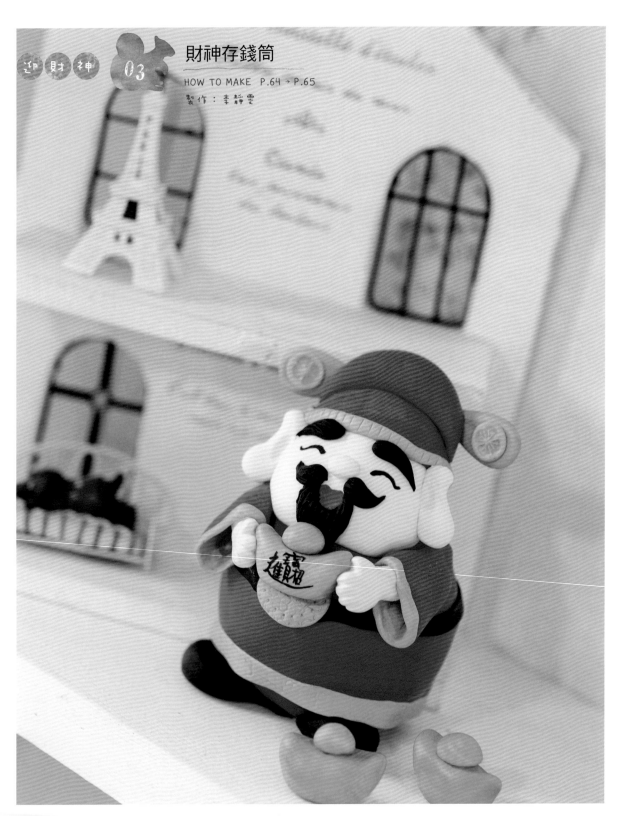

迎財神 03 財神存錢筒

HOW TO MAKE P.64 → P.65

製作：李靜雯

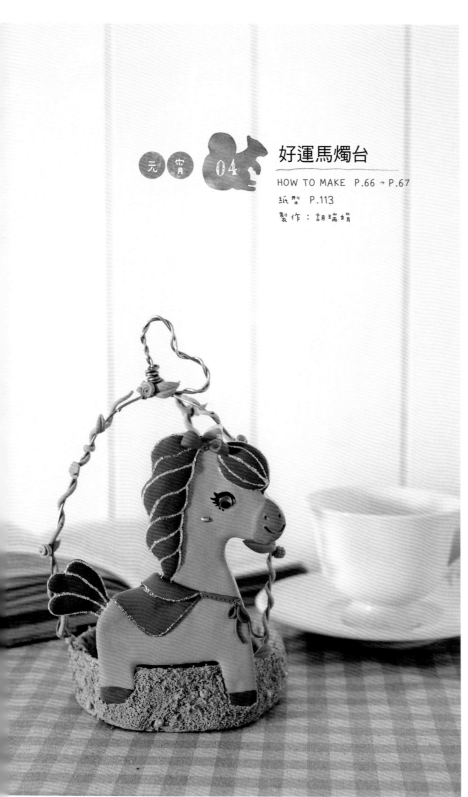

元 宵 04

好運馬燭台

HOW TO MAKE　P.66 → P.67

紙型　P.113

製作：胡瑞娟

好運多多照過來！

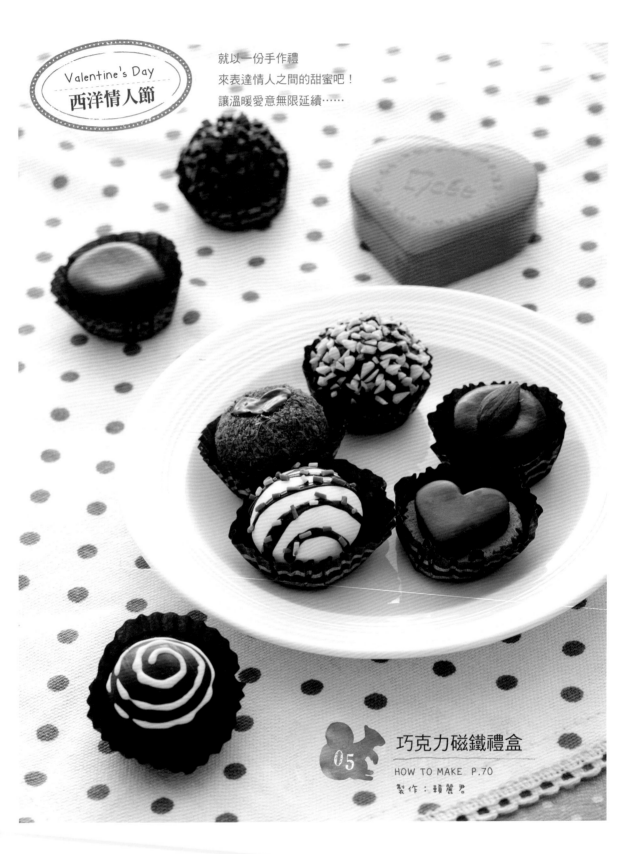

就以一份手作禮
來表達情人之間的甜蜜吧！
讓溫暖愛意無限延續……

05 巧克力磁鐵禮盒

HOW TO MAKE P.70
製作：賴麗君

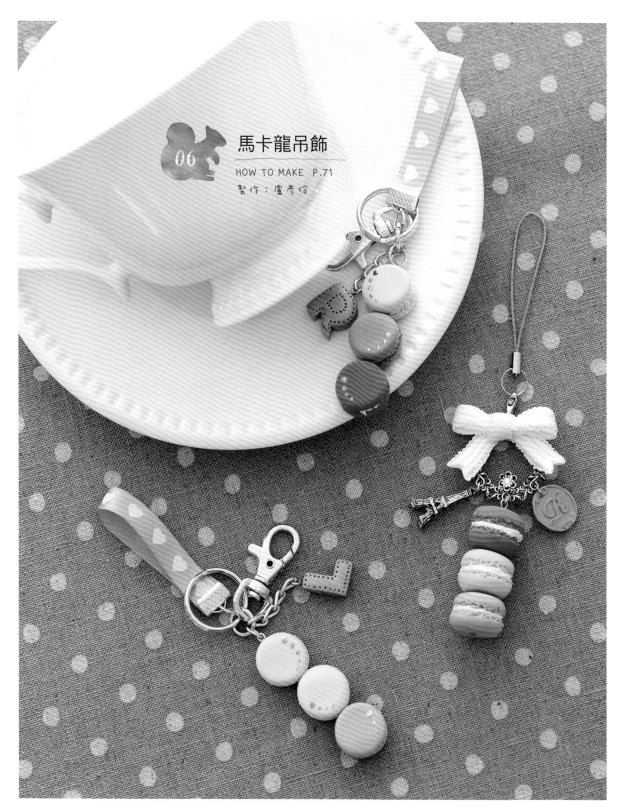

馬卡龍吊飾

06

HOW TO MAKE P.71

製作：盧彥伶

Valentine's Day

天天都是約會日！

07 小熊相框

HOW TO MAKE P.72 → P.73

製作：林明芬

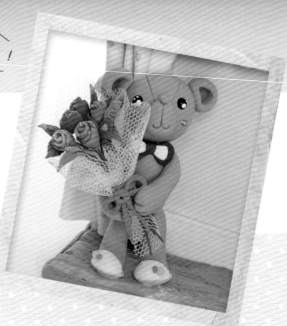

運動風飾品

HOW TO MAKE P.78 → P.79

製作：李靜雯

08

Bon anniversaire

16

運動時，最能讓人心情愉快，

Move it！

帶著你的活力動起來吧！

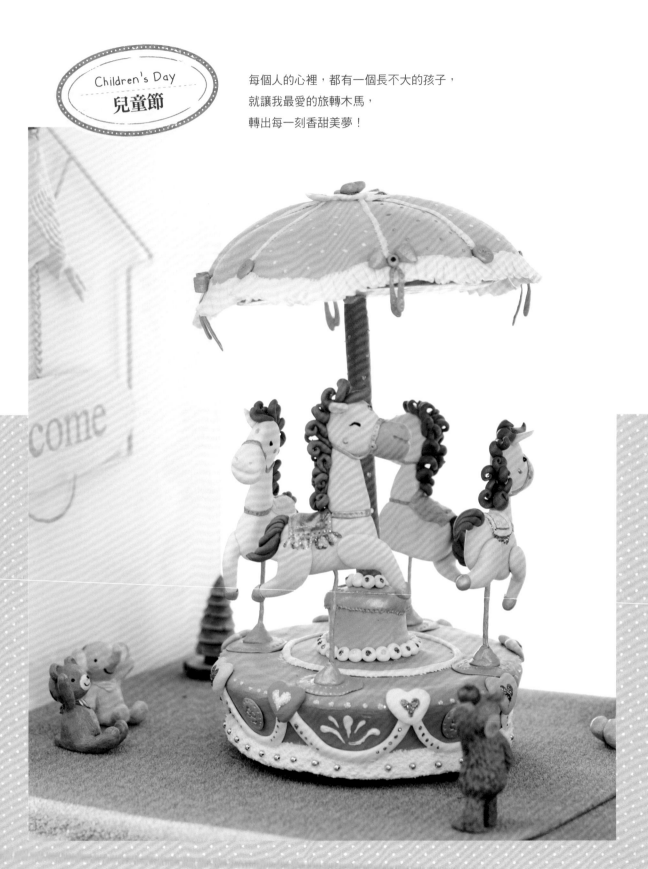

Children's Day
兒童節

每個人的心裡，都有一個長不大的孩子，
就讓我最愛的旅轉木馬，
轉出每一刻香甜美夢！

 旋轉木馬音樂盒

HOW TO MAKE P.74 → P.75

製作：胡瑞娟

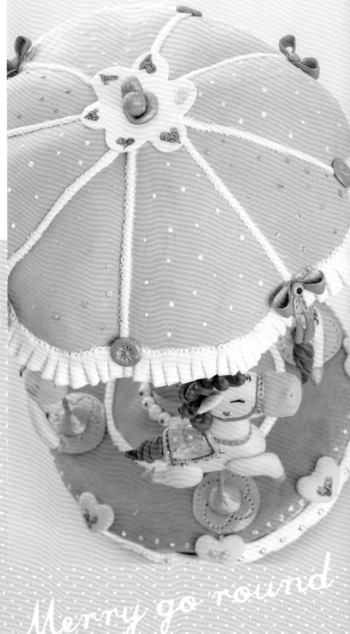

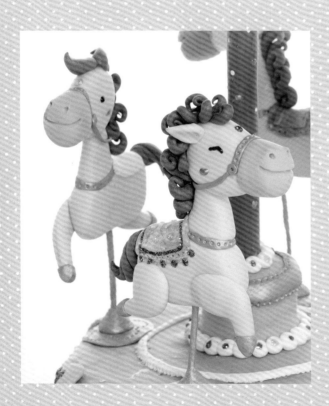

Merry go round

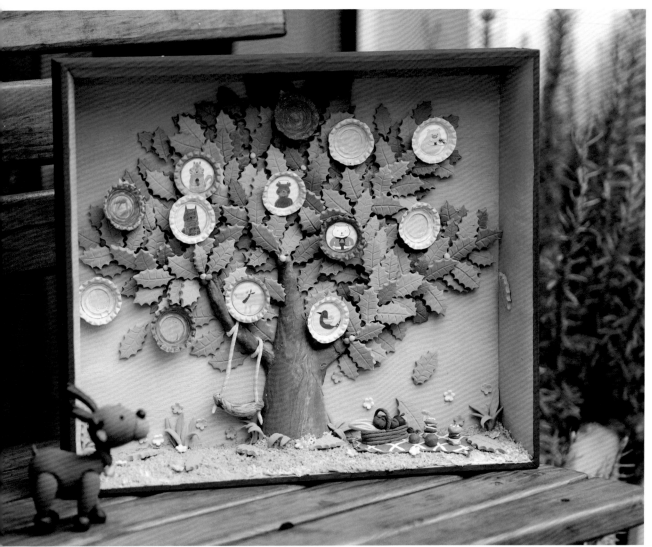

家庭樹框物

HOW TO MAKE　P.80 → P.81

製作：賴麗君

在瓶蓋上貼上
最愛家人的照片吧！

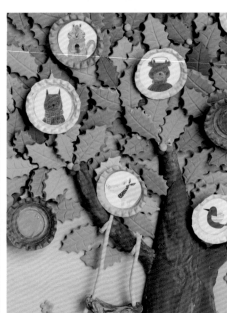

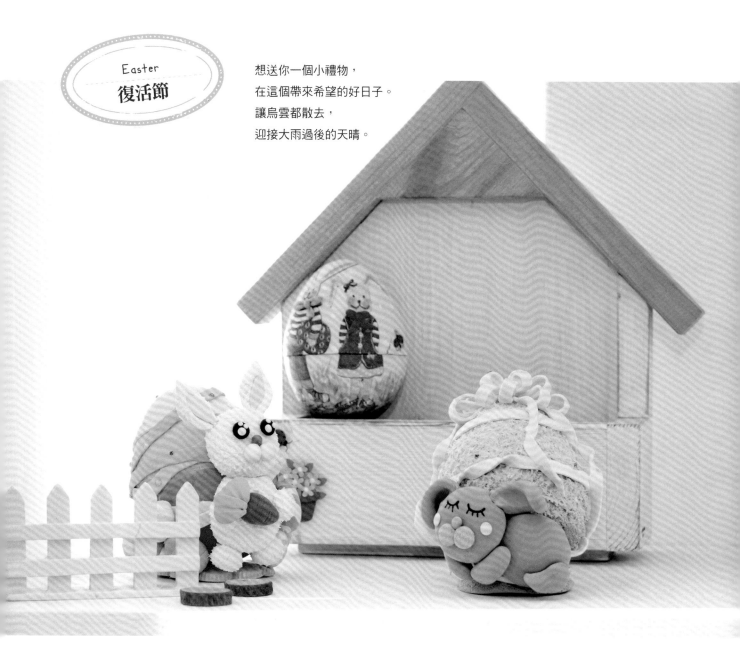

想送你一個小禮物，
在這個帶來希望的好日子。
讓烏雲都散去，
迎接大雨過後的天晴。

立體蛋存錢筒

HOW TO MAKE 請參考 P.82→P.83
製作：張瑋

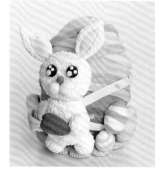

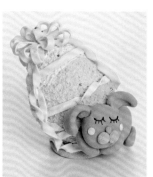

珠寶盒

HOW TO MAKE P.84 → P.85
製作：林明芬

作一張手工卡片，
寫上滿滿的感謝，
母親節快樂！
這是屬於媽媽的Big day！

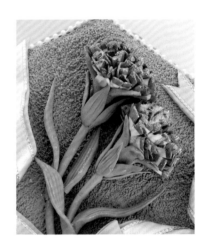

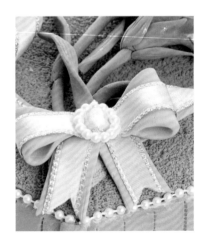

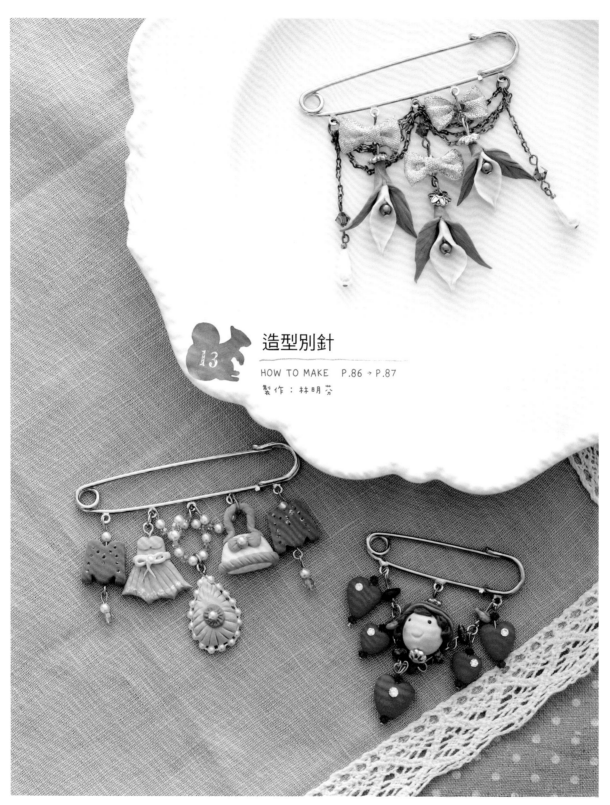

造型別針

HOW TO MAKE　P.86 → P.87

製作：林明芬

相框立體卡

HOW TO MAKE　P.88 → P.89

製作：胡瑞娟

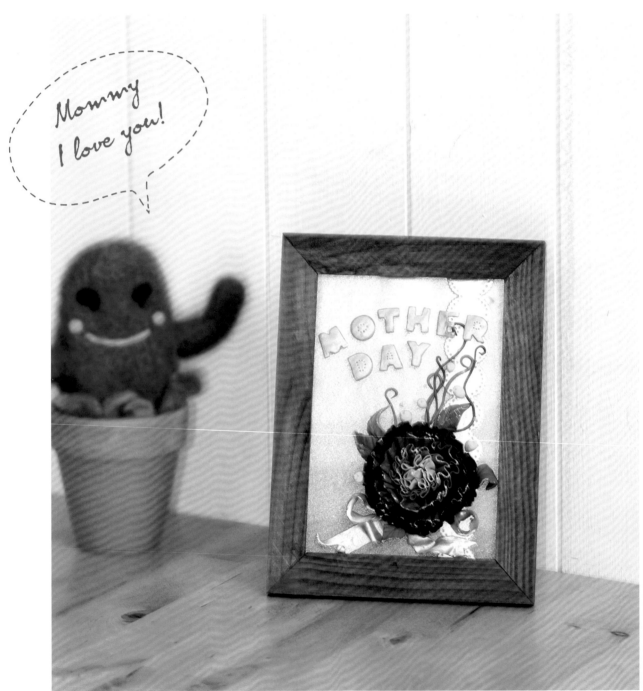

為女兒
作一份貼心的紀念禮物吧！
希望她在每一個美好時刻，
都能保有最最幸福的笑容。

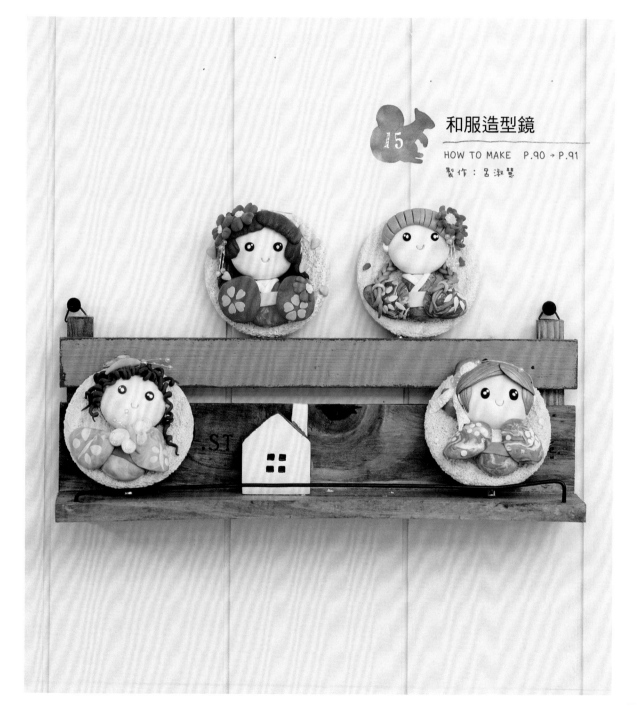

15 和服造型鏡

HOW TO MAKE　P.90 → P.91

製作：呂淑慧

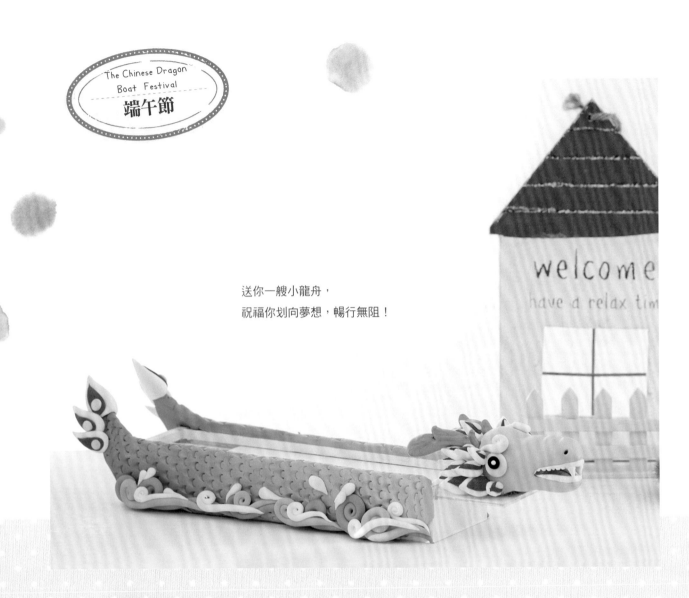

送你一艘小龍舟，
祝福你划向夢想，暢行無阻！

龍舟造型筆盒

HOW TO MAKE P.92

製作：游雅婷

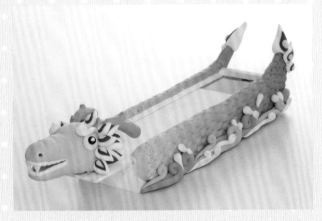

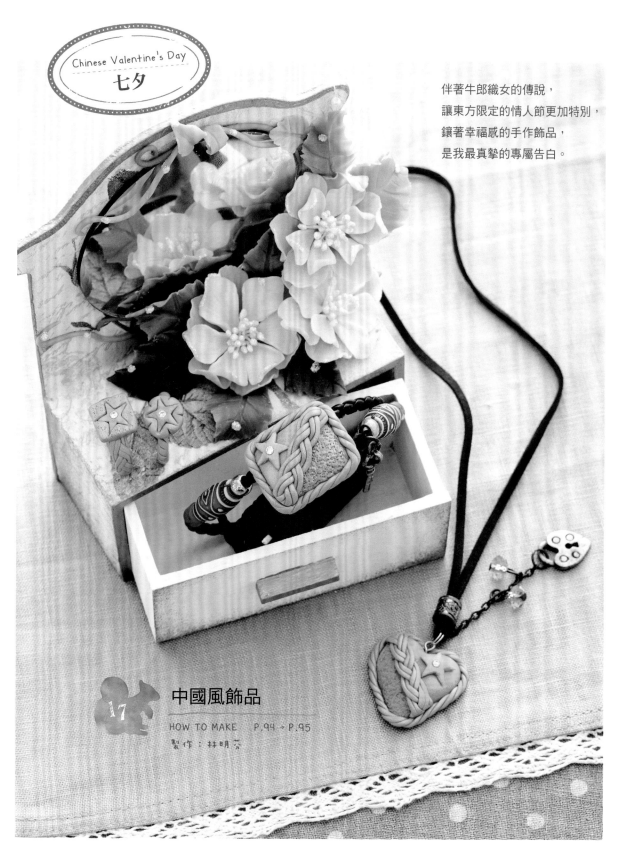

Chinese Valentine's Day
七夕

伴著牛郎織女的傳說，
讓東方限定的情人節更加特別，
鑲著幸福感的手作飾品，
是我最真摯的專屬告白。

17 中國風飾品

HOW TO MAKE P.94 → P.95
製作：林明芬

Father's Day
父親節

我心中爸爸的笑臉，
總是洋溢著溫暖，
就像不插電的太陽，
時時刻刻給我力量。

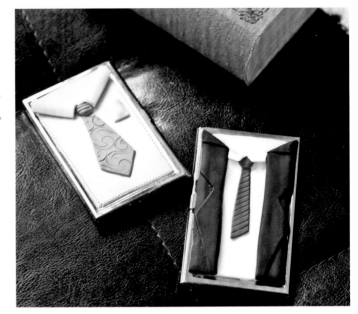

 18 西裝名片盒

HOW TO MAKE　參考P.77
製作：盧彥伶

19 西裝筆筒

HOW TO MAKE　P.77
製作：游雅婷

背面設計

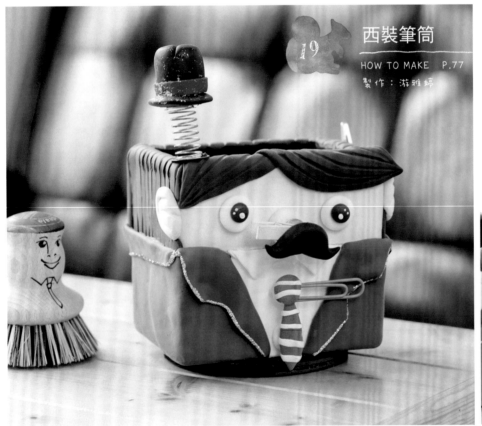

烤烤肉聊聊天，
剝柚子皮當作帽子，
躺在草地上曬月光，
喜歡這一天的悠閒。

20 月亮擺飾

HOW TO MAKE　P.82

製作：張瑋

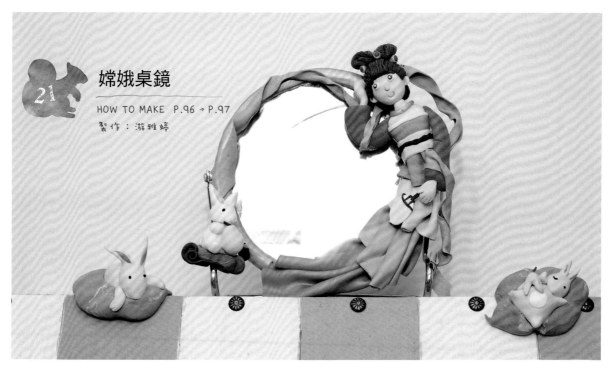

21 嫦娥桌鏡

HOW TO MAKE　P.96 → P.97

製作：游雅婷

回味從前的校園時光，
總有些不懂事的年少輕狂，
謝謝您陪伴我們成長，
教師節快樂！

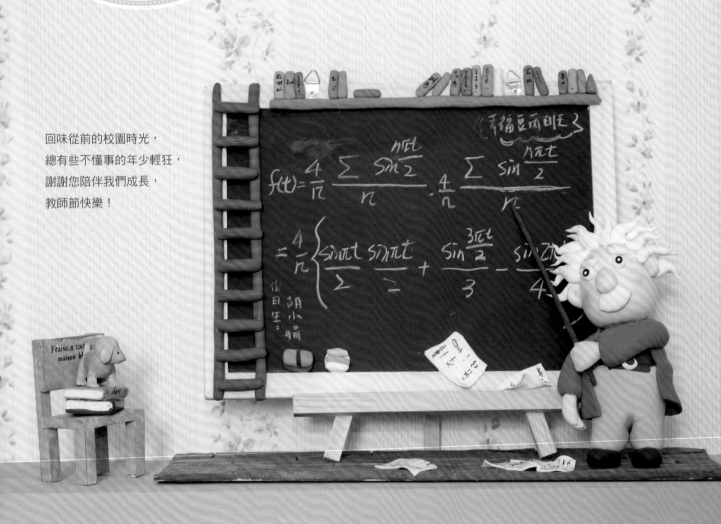

22 教室留言板

HOW TO MAKE P.98 → P.99
製作：游雅婷

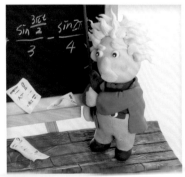

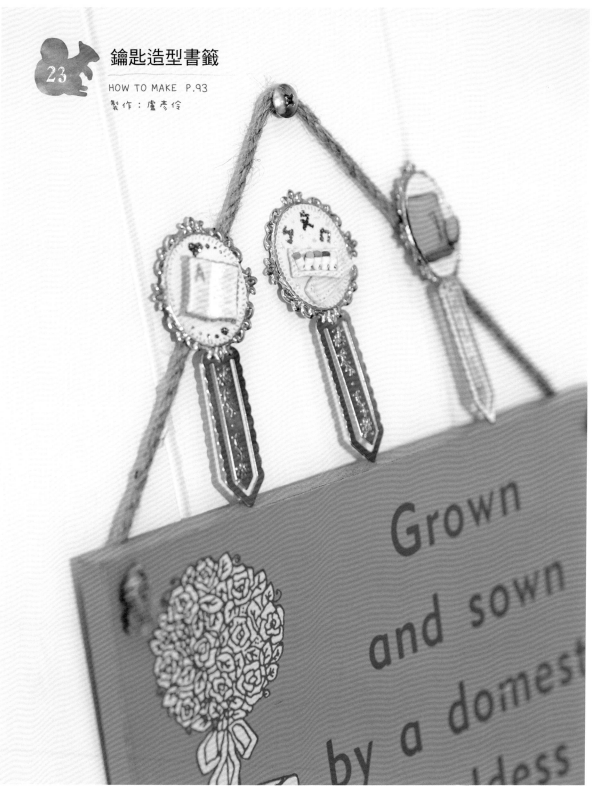

23 鑰匙造型書籤

HOW TO MAKE P.93

製作：盧彥伶

Grown and sown by a domest

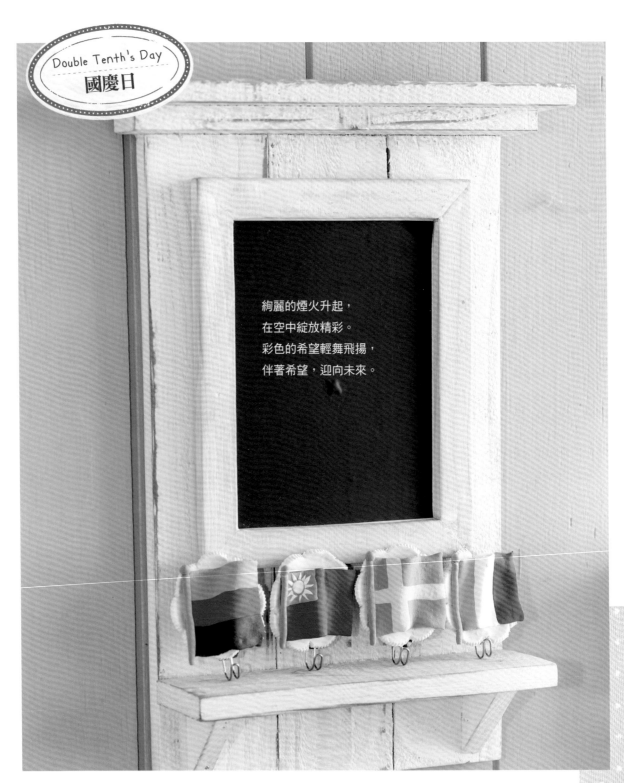

絢麗的煙火升起，
在空中綻放精彩。
彩色的希望輕舞飛揚，
伴著希望，迎向未來。

24 國旗掛鉤

HOW TO MAKE P.83
製作｜李靜雯

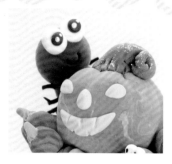

Halloween
萬聖節

戴上翅膀的仙女，俏皮可愛的吸血鬼，
南瓜燈在門外守望，萬聖節派對開始囉！

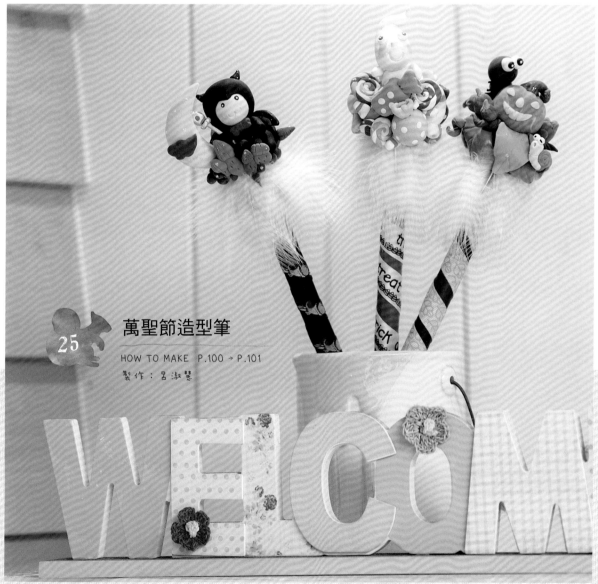

25

萬聖節造型筆

HOW TO MAKE P.100 → P.101
製作：呂淑慧

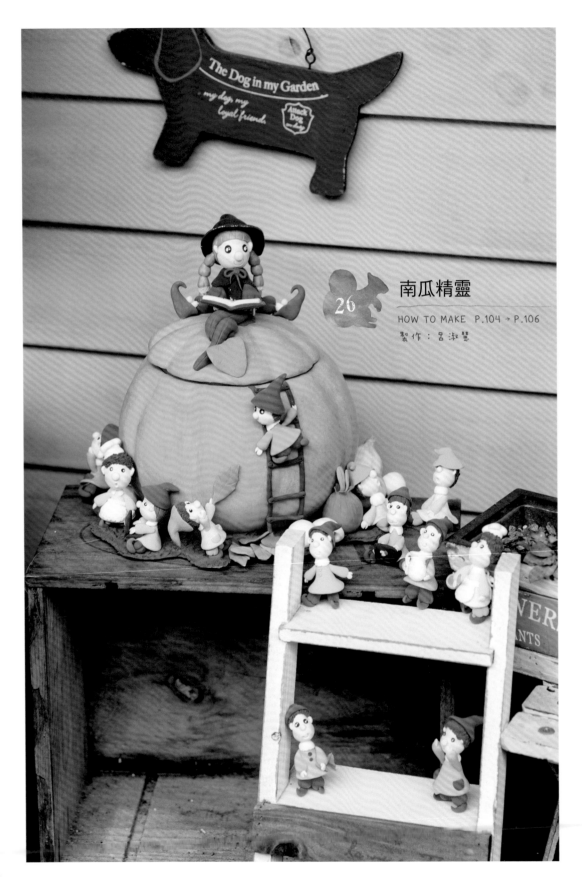

南瓜精靈

HOW TO MAKE　P.104 → P.106

製作：呂淑慧

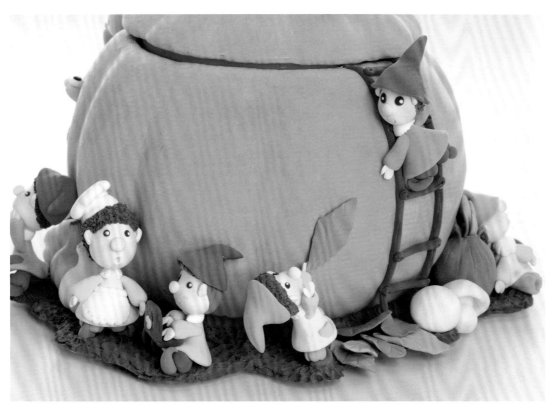

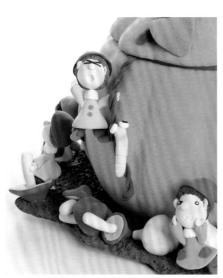

可愛的萬聖小童在南瓜上搗蛋，
Trick or Treat?

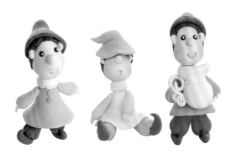

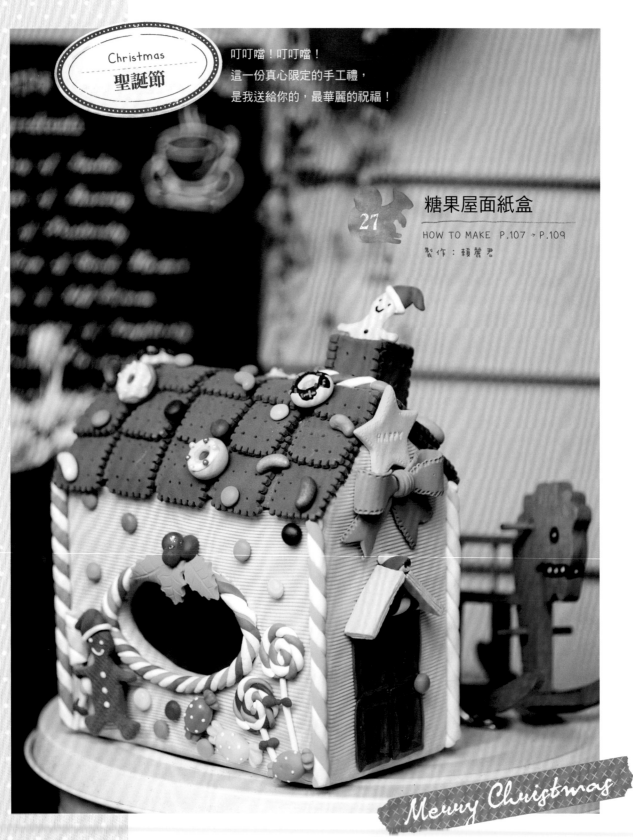

叮叮噹！叮叮噹！
這一份真心限定的手工禮，
是我送給你的，最華麗的祝福！

糖果屋面紙盒

27

HOW TO MAKE　P.107 → P.109

製作：賴麗君

Merry Christmas

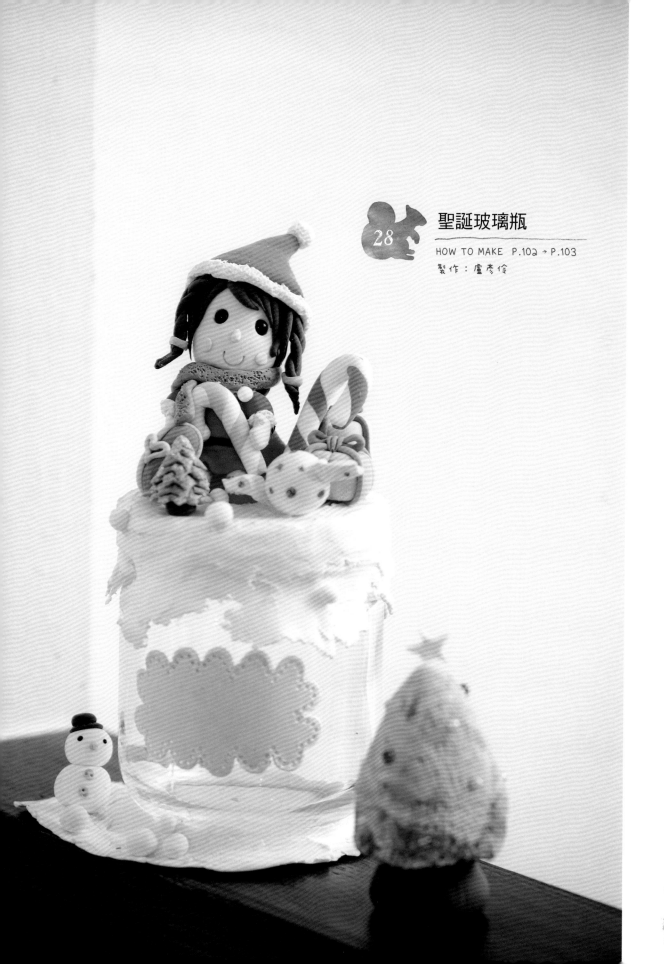

聖誕玻璃瓶

HOW TO MAKE　P.102 → P.103

製作：盧彥伶

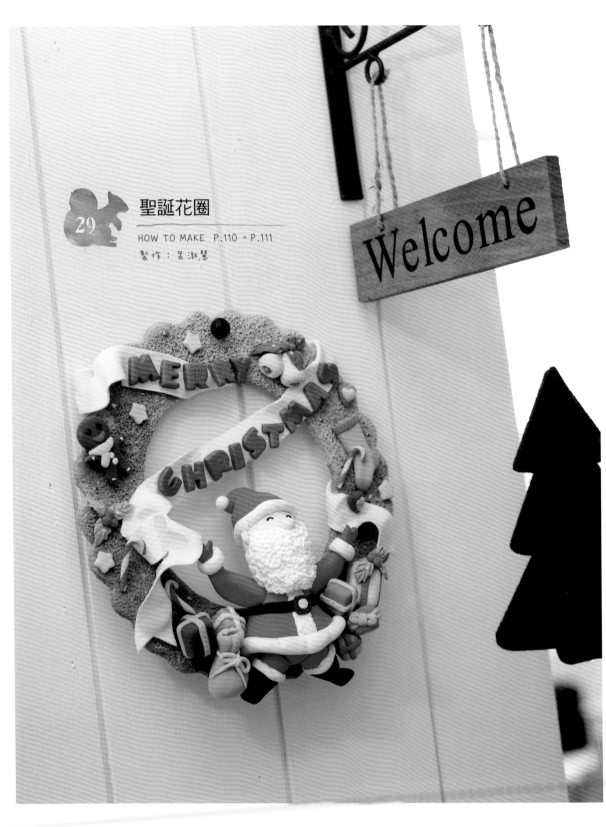

聖誕花圈

HOW TO MAKE　P.110 → P.111

製作：呂淑慧

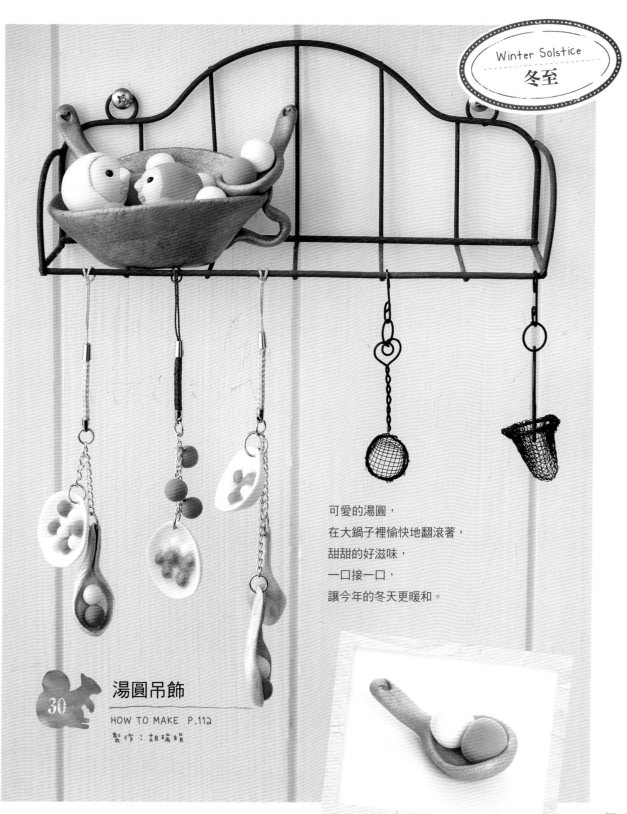

可愛的湯圓，
在大鍋子裡愉快地翻滾著，
甜甜的好滋味，
一口接一口，
讓今年的冬天更暖和。

30

湯圓吊飾

HOW TO MAKE P.112
製作：胡瑞娟

3

CHAPTER
實·作·指·南

01 生肖萬年曆——猴子 P.32

◆材料&工具

白棒、五支黏土工具組、不沾土工具、吸管、不沾土剪刀、油性筆、牙籤、飛機木、刀片、黏土專用膠、五彩膠、保利龍、凸凸筆

◆黏土

樹脂黏土（紅咖啡色、粉膚色、粉紅色、銘黃色、深棕色、黃綠色、淺綠色、紅色、淺咖啡色）
金鑽黏土

1 取紅咖啡色黏土揉成圓形，預壓猴子臉部處，取粉膚色黏土作出胖愛心形、橢圓形，黏合作為臉部，並壓出嘴巴、鼻子、眼洞處。

2 取紅咖啡色黏土揉成胖水滴形，將胖端剪開，調整為腳形，上端插入1／2沾了膠的牙籤。

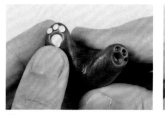

3 將腳底預壓出腳掌凹洞，取粉紅色黏土揉成圓形、水滴形，並黏入凹洞內作為腳掌。

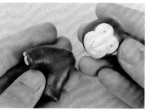

4 頭部、身體沾膠組合；耳朵：取紅咖啡色黏土揉成胖水滴形，放入粉膚色黏土揉成的略小胖水滴形內耳，沾膠黏於臉部兩側，並取紅咖啡色黏土作成圓鼻，以油性筆點上眼睛。

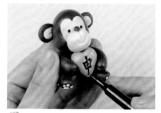

5 取金鑽黏土作出愛心形，黏於胸前，再取紅咖啡色黏土作出手，黏於身側作出抱著愛心的動態，以油性筆於愛心表面寫字。

6 香蕉：取銘黃色黏土揉成兩頭尖水滴形、彎月亮形，再以深棕色黏土作出蒂頭。

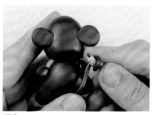

7 尾巴：取紅咖啡色黏土揉成長條形，捲住香蕉待乾後，沾膠黏於尾部。

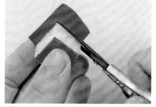

8 將保利龍切成正方形，取紅色黏土擀成平面，包覆於每一平面，並以五彩膠裝飾每一側面，待乾備用。

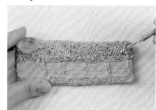

9 取淺綠色黏土、黃綠色黏土稍微混合，鋪於飛機木平面，預壓出放日期、玩偶、樹木位置，以十本針挑出草皮質感。

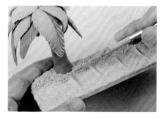

10 參考P.20基本葉形作法，作出椰子樹後，黏入樹位置，邊緣稍微挑草皮覆蓋。

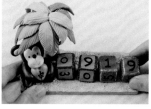

11 以油性筆在步驟8每一面寫下數字。

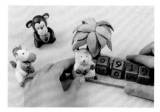

12 依照基本動物形作法，可依每年生肖作出不同的動物喔！

63

03 財神存錢筒 P.34

◆材料&工具

白棒、彎刀、不沾土剪刀、粉紅壓花紋模、
五支黏土工具組、圓滾棒、文件夾、丸棒、
黏土專用膠、圓形存錢筒、油性筆

◆黏土

超輕黏土（淡膚色、黑色、紅色）
金鑽黏土

1 取紅色黏土置於文件夾內擀平，包覆住已沾膠的存錢筒，以不沾土工具劃開存錢洞口。

2 取黑色黏土揉成胖錐形，一側稍微壓平，並於邊緣壓出鞋底紋，沾膠黏於步驟1下端。

3 再擀一枚以紅色黏土作成的平面，下端黏上以金鑽黏土揉出的長條形，長條上端以粉紅壓花紋模壓紋裝飾，沾膠黏於腰際一圈。

4 取黑色黏土揉成長條形，沾膠黏於腰際處，取金鑽黏土揉成圓形壓扁，黏於腰中央，並以粉紅壓花紋模壓紋裝飾。

5 取淡膚色黏土揉成胖錐形，壓出眼窩動態，稍微壓扁，沾膠黏於步驟4上端後，並壓出嘴部凹槽，黏入紅色黏土揉成的內嘴及淡膚色黏土揉成的圓鼻。

6 取黑色黏土揉成水滴形、胖水滴形，以白棒畫紋眉毛、鬍鬚，沾膠黏於臉部，並以油性筆畫出眼睛。

7 將黑色黏土稍微壓平，黏於步驟5後腦，以白棒畫出髮絲。

8 如圖將金鑽黏土揉為兩頭尖水滴形，彎為月亮形，底稍微壓平，上端黏上橢圓形為元寶，將元寶沾膠黏於胸前。

還可以作出
不同造型的
財神爺唷！

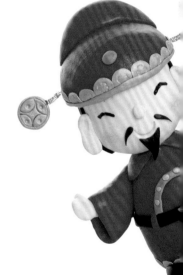

9 取紅色黏土揉成胖錐形，於胖錐形前端黏上金鑽橢圓形黏土，以白棒從金鑽黏土處，搓開袖口動態。

10 取淡膚色黏土揉成錐形，搓手腕並剪出五指後，黏入袖口洞內，相同作法作出另一隻手，袖側沾膠，黏於身體呈懷抱元寶狀。

11 帽子：取紅色黏土揉成一大橢圓形，以丸棒壓出凹槽，邊緣以金鑽黏土搓出長條形黏一圈，壓紋裝飾，再揉一枚兩頭尖長水滴形，稍微彎為月亮彎度，備用。

12 取金鑽黏土揉成長條形，中間以食指搓細，稍微壓扁，於兩端再黏圓形壓扁，圓形上端壓紋裝飾。

13 將步驟11、12沾膠先將帽子黏於頭頂，上端再黏月亮彎度，後方黏上步驟12，如圖。

14 最後於元寶表面以油性筆寫上「招財進寶」，即完成。

04 好運馬燭台

P.35・紙型請見P.113

◆材料&工具

凸凸筆、七本針、不沾土工具、尖嘴鉗、五彩膠、白棒、黏土專用膠、丸棒、錐子、鐵盒、圓滾棒、牙籤、PP塑膠片、鋁條、剪刀、活動眼睛

◆黏土

超輕黏土（淺銘黃色、紅咖啡色、淺咖啡色、藍紫色、淺綠色、粉綠色、深綠色、淺藍紫色、粉紅色）

1 將想要的造型畫在PP塑膠板上，以剪刀沿著邊線剪下（此範例為馬）。

2 牙籤沾黏土專用膠，將剪好的步驟1表面塗上薄薄的膠，取淺銘黃色黏土置於文件夾內，以圓滾棒擀平。

3 取沾膠的馬型PP塑膠片，黏於擀平的淺銘黃色黏土表面。

4 以不沾土工具，沿著步驟2馬型PP塑膠片外形畫開。

5 將畫開的黏土邊緣外框，以大姆指輕壓收順。

6 取紅咖啡色黏土揉成長條形後壓平，沾膠黏於馬鬃毛處。

7 翻至背面，以不沾土工具沿著PP塑膠片的鬃毛邊緣形狀畫開後，邊緣收順。

8 依照步驟7作法黏貼製作，分別取紅咖啡色黏土搓成的瀏海、尾巴；取淺咖啡色黏土作出圓形鼻子、橢圓形馬蹄。

9 將活動眼睛背面沾上膠，黏於步驟8眼睛位置。

10 取藍紫色黏土揉成橢圓形，並壓平；上端往外翻，沾膠黏為步驟9馬背上的馬兒披風。

11 分別取淺藍紫色黏土搓四條細長條形，一條先繞8字形，中央黏上另外兩條，即成為蝴蝶結，另一條則為馬兒披風綁繩，將其黏於步驟10馬頸處。

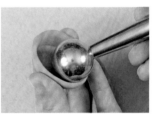

12 取淺綠色黏土揉為圓形，以丸棒壓出凹槽，底置於文件夾上端後，並將邊緣收順且將底壓平，即成蠟燭座。

13 在圓鐵盒側邊三個點，以尖錐子錐洞。

14 準備三條30cm的鋁條，分別穿入步驟13錐好的三個洞內固定。

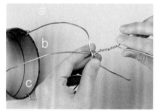

15 三條鋁條往上延伸，在上端20cm處交叉，取其中一條a繞環狀固定，另外兩條b、c往上繞麻花。

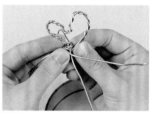

16 麻花往下摺為愛心形，a再將b、c的愛心形下端繞環狀收尾。

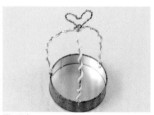

17 取粉綠色黏土搓成長條形，分別繞於a、b、c三條鋁條上為藤蔓，如圖。

18 準備粉、淺、深三層次的綠色黏土，將三層次黏土揉成長條形並排，以拉合、繞麻花方式重覆搓拉，直到綠色層次像雲朵絲自然協調。

19 將步驟18調好的綠色層次黏土沾膠，鋪於鐵盒內、外緣，並以七本針挑出草皮紋。

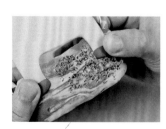

20 將步驟11完成的馬黏於鋪草皮黏土的鐵盒一端固定後，繼續以七本針將草皮挑完；步驟12底部沾膠，黏於鐵盒內。

21 參考P.19至P.20基本葉子、花形，作出葉、基本玫瑰，沾膠黏於步驟17藤蔓。

22 作一個蝴蝶結黏於耳下緣，點上凸凸筆、五彩膠裝飾即完成。

67

02 吉祥物小裝飾——雞 P.33

◆材料&工具

白棒、五支黏土工具組、十四支黏土工具組、不沾土剪刀、牙籤、五彩膠、凸凸筆、眼珠、黏土專用膠、丸棒、金色油性筆、粉彩

◆黏土

超輕黏土（粉膚色、淺鉻黃色、橘紅色、紅咖啡色、紅色）

1 頭：取粉膚色黏土揉成胖錐形，在1／3處壓眼窩，以白棒畫出嘴形，並黏上小圓球鼻及眼睛後待乾。

2 帽：取淺鉻黃色黏土揉成圓形，以白棒由內往外擀開一個凹洞。

3 將丸棒置入，底稍微留厚度，慢慢往邊緣延伸，擀出更大的凹槽。

4 將步驟3內部邊緣沾膠，取已乾的步驟1黏入，帽邊緣收順並預壓雞冠及雞嘴的位子。

5 腳：取紅咖啡色黏土揉成長條形，腳踝位置以兩手食指側端，來回稍微搓細。

6 以食指、大姆指輕拉出腳掌動態，如圖。

7 以不沾土剪刀斜剪出適當的腿長度，相同作法作出另一隻腳，稍微待乾備用。

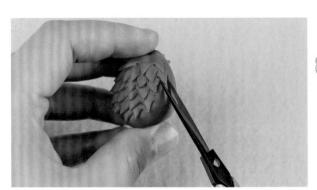

8 取橘紅色黏土揉出胖錐形作為身體，以不沾土剪刀剪出V形呈現毛的質感，如圖。

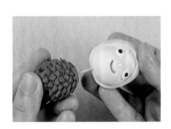

9 身體下端預刺出放腳的洞後，上端插入1／2牙籤，沾膠與步驟4頭組合。

10 將步驟7已乾的腳沾膠放入預壓的腳洞內。

11 取紅色黏土揉成兩頭尖形,不沾土工具壓出雞冠。取橘紅色黏土揉成胖水滴嘴形,分別沾膠黏於步驟4預壓位置上端。

12 將淺銘黃色黏土揉成胖水滴形,稍微壓平,以白棒畫出羽毛弧度。

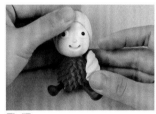

13 身體兩側黏上已沾膠的步驟12翅膀,並稍微調整翅膀的動態。

14 取紅色黏土置於文件夾中擀平,以不沾土剪刀剪出正方形的形狀後,將邊緣收順,作出動態,沾膠黏於兩翅之間。

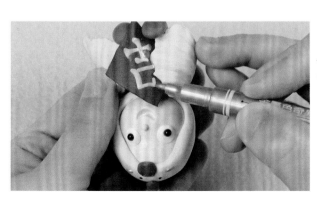

15 以粉彩刷上腮紅、凸凸筆在帽處點上眼珠及腮紅裝飾,最後在步驟14的紅色正方形表面,以金色油性筆寫上「吉」字即完成。

05 巧克力磁鐵禮盒 P.36

P.36

◆ 材料＆工具

不沾土工具、七本針、愛心壓模、不沾土剪刀、
巧克力仿醬汁、黏土專用膠、圓滾棒、文件夾、
磁鐵、削絲器、牙籤、剪刀

◆ 黏土

超輕黏土（土黃色、深紅咖啡色）
樹脂黏土（深紅咖啡色、咖啡色）

● 愛心巧克力

1 取土黃色超輕黏土擀平，表面
以七本針（或牙刷）刺紋，以
愛心壓模嵌入，切出愛心形。

2 邊緣以不沾土工具壓出凹紋，
如圖備用。

3 相同作法，將深紅咖啡色超輕
黏土擀平，壓出略小的愛心
形，邊緣收順後，將兩個黏合
固定即完成。

● 榛果巧克力

1 取深紅咖啡色樹脂黏土隨意捏
形狀，待乾，以削絲器削為絲
末，備用。

2 取深紅咖啡色超輕黏土揉圓，
黏入磁鐵，另一表面沾膠，將
粉末撒上，全部鋪好，輕拍掉
多餘的粉末。

3 上端以巧克力仿醬汁擠出一個
心形裝飾。

● 杏仁巧克力

1 取深紅咖啡色超輕黏土搓圓，
背後嵌入沾膠磁鐵。

2 取深紅咖啡色樹脂黏土隨意捏
一形，待乾，以不沾土剪刀隨
意剪小丁，為巧克力丁。

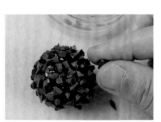

3 表面擠上巧克力仿醬汁，將巧
克力丁撒於表面。

06 馬卡龍吊飾 P.37

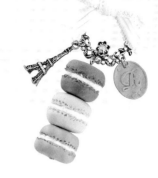

◆ 材料＆工具

白棒、細工棒、五支黏土工具組、羊眼、
不沾土剪刀、尖嘴鉗、圓環、長9字針、
七本針、掛環、C圈、手機吊飾

◆ 黏土

超輕黏土（淡藍綠色、白色、
淡橘色、淡紅色）
金鑽黏土

1 取淡藍綠色黏土揉成圓形稍微壓平，邊緣收順。

2 以七本針在邊緣1／2處挑紋，並以相同方法作出另一片。

3 取白色黏土揉成同步驟1尺寸，沾膠置於步驟2兩片之間固定。

4 完成淡藍綠色馬卡龍，相同方法作出淡橘色、淡紅色。

5 取白色黏土揉成兩頭尖長水滴形，稍微壓平，並以白棒於表面畫紋。

6 以細工棒於步驟5兩側邊緣，壓紋裝飾。

7 相同作法作出蝴蝶結各片，其中兩條對摺，另兩條前端剪出V缺角。

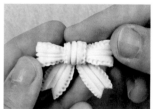

8 再作一條將對摺的蝴蝶結黏合，後端沾膠黏上V缺角的另外兩條，如圖。

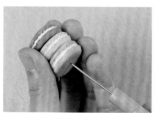

9 將三個馬卡龍重疊，以五支黏土工具組（錐子）從中央鑽洞，穿入長9字針。

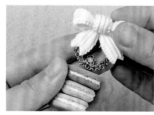

10 接上圓環，並黏上步驟8蝴蝶結。

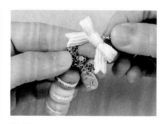

11 將蝴蝶結黏入羊眼，並裝上手機吊飾以及金鑽黏土壓出的英文字等小配件，即完成。

07

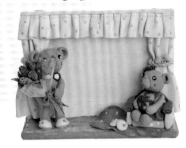

小熊相框 P.38

◆材料&工具

五支黏土工具組、不沾土工具、粉紅壓花紋膜、
珠珠、黏土專用膠、牙籤、樹紋壓模、尖嘴鉗、
不沾土剪刀、文件夾、圓滾棒、五彩膠、紗布、
鐵絲、紗布

◆黏土

超輕黏土（淺紫色、紅紫色、粉黃綠
色、淺咖啡色、淺墨綠色、淺綠色、
粉紅色、淺紅色、淺紅橘色、藍色、
粉黃色、淺紅咖啡色、粉橘色）

1 取淺紫色黏土揉圓形，以五支
黏土工具組（鋸齒）壓紋裝
飾，讓小熊本身有縫線質感，
並黏上珠珠作為眼睛。

2 身體：胖錐形壓縫痕，上端插
入1／2牙籤，與頭接合。

3 手、腳：揉出長錐形，以兩隻
食指搓出腳踝（手腕），將前
端輕拉出腳（手）掌。

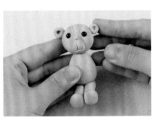

4 將腳黏於身體底部為坐姿狀。
鼻子：揉出胖錐形，黏於臉
下端1／2處，壓出人中與嘴
形，並黏上圓形鼻。耳朵：揉
出圓形，以白棒圓端壓內耳，
黏於頭頂兩側。

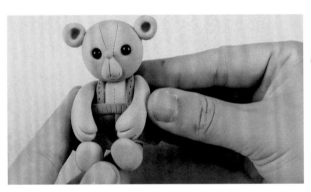

5 取紅紫色黏土擀成長條，摺皺
褶黏於腰隙，再揉長條形作為
肩帶、腰帶，並壓紋裝飾，將
手黏於身體兩側，依同樣方式
作個略大的站姿公熊。

6 取粉黃綠色黏土置於文件夾
內，擀出約0.5cm的厚度，以
不沾土工具切畫出沙發各部，
再以白色黏土揉成小圓形，黏
於沙發各片表面裝飾。

7 黏合成立體沙發，再取淺咖啡
色黏土揉成長柱形，黏於椅背
及手把上端，並於把手前端畫
凹紋。

8 參考P.20基本篇作出花，並以
鐵絲為莖組合，相同作法作出
五朵，並與基本葉形組合裝飾
為一花束。

9 再以紗布包覆，取淺紅橘色黏
土揉成長條形作出蝴蝶結裝
飾。

10 窗簾：取粉黃色黏土擀
平，切割為同相框長度，
寬度約大於相框邊條3倍，
再將寬度摺皺褶，分別黏
於相框兩側，再以粉橘色
黏土作出綁帶、蝴蝶結，
裝飾於窗簾。

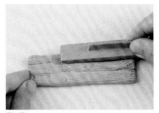

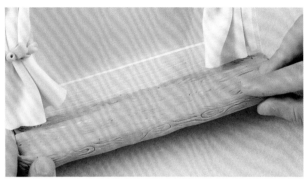

12 壓好的木紋，沾膠包覆黏於相框平台表面、側邊，並收順，如圖。

11 將粉黃色、淺咖啡色、淺紅咖啡色黏土稍微混合，置於文件內擀平，以樹紋壓模工具壓出木紋地板形狀。

13 地毯：將紅紫色、藍色、淺紫色黏土稍微混合，置於文件夾內擀平，切為長方形，以粉紅壓花紋工具壓出花形於表面，兩側以不沾土剪刀剪出絲狀。

14 以粉紅色、淺紅色黏土作出愛心禮物盒，參考P.66作出蝴蝶結裝飾。

15 將步驟14沾膠黏於步驟5母熊兩手間，再將地毯、沙發、母熊逐一黏入相框一側。

16 相框左側黏抱著花的公熊，最後以五彩膠、凸凸筆裝飾完成。

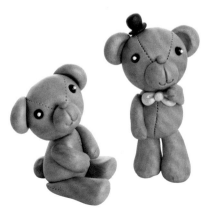

旋轉木馬音樂盒 P.40

P.40

09

◆材料&工具

白棒、七本針、細工棒、不沾土剪刀、不沾土工具、
五支黏土工具組、牙籤、黏土專用膠、竹筷、鐵絲、
鋁條、音樂鈴、南瓜保利龍上蓋、圓滾棒、文件夾、
凸凸筆、五彩膠、斜嘴鉗、金珠

◆黏土

超輕黏土（淺藍色、淺黃色、紅色、淺紫色、
紅紫色、紅橘色、紫色、淺藍紫色、粉綠色、
淺紅紫色、淺粉紅色、淡藍色、粉紅色）
金鑽黏土

1 馬身：取淡藍色黏土揉成長胖錐形，前端1／3處彎為L形為馬身基本形，壓出預放前後腿、尾巴位置，並於頸上端插入1／2沾膠牙籤。

2 馬頭：取淡藍色黏土揉成胖水滴形，預壓出耳朵處，並於前端放入淺藍色黏土圓壓凹形，表面畫出嘴巴及鼻洞。

3 將步驟1牙籤上端沾膠，如圖將身體與頭部組合。

4 腿：取淡藍色黏土揉成長胖錐形，如圖稍微調整彎度。

5 取金鑽黏土揉成胖水滴形，以白棒擀開，黏於步驟4尖端為蹄，並將腿依動態黏於步驟3身體表面。

6 馬繩：取金鑽黏土揉成細長條形，沾膠黏於頸部、鼻子處。

7 耳朵：取淡藍色黏土揉成胖水滴形壓紋。馬鞍：取淺黃色黏土置於文件夾中，擀平，以不沾土工具切為長方形，沾膠黏於馬背，並壓紋。

8 馬尾：取紅色黏土與金鑽黏土調合，揉為兩頭尖水滴形，捲為螺旋狀，黏於馬尾處。

9 鬃毛：取步驟8紅色金鑽黏土，揉成數條兩條尖的細長條形，捲為捲曲狀，沾膠黏於頭頂以及背頸處，依上述方式完成白色、粉綠色、粉紅色馬形。

10 取紫色黏土置於文件夾間，以圓滾棒擀平，黏於已沾膠的音樂鈴表面，邊緣往下延伸，以不沾土剪刀修剪並收順。

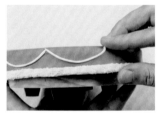

11 下緣黏上白色長條形黏土，以七本針挑出毛質感；再搓細長條形，貼於側邊為半弧形，裝飾整圈，如圖。

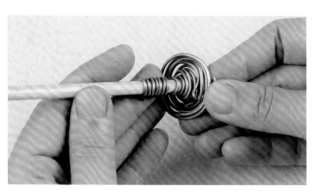

12 將竹筷下端以鋁條纏繞，延伸繞出圓底座，並以紅橘色黏土擀平包覆竹筷桿子處，待乾備用。

13 底座：取紅紫色黏土揉為胖水錐形，上下端壓平，並於上端鑽洞。

14 將步驟12與步驟13沾膠組合完成，如圖。

15 將步驟14底部沾膠，黏於步驟11平台中央，並收順待乾。

16 再以白色黏土揉成細長條形，裝飾於步驟15外圈，再揉數顆白色圓球，裝飾於步驟14紅紫色黏土作成的底座上、下環處。

17 傘棚：取南瓜保利龍上蓋，以淺藍紫色與淺粉紅色黏土，參考P. 106 南瓜作法製作。

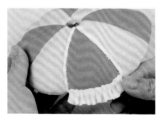

18 於兩色塊交界處黏上白色長條黏土，並以細工棒壓紋裝飾，邊緣黏上白色皺褶黏土，插入步驟12的竹筷桿上端，待乾。

19 取粉紅色黏土揉成胖水滴形，以不沾土工具於胖端中央壓紋，收順為愛心形，相同作法作出淡藍色、粉綠色、淺紫色等顏色愛心形，並黏於步驟11半弧狀交界處。

20 將20號鐵絲繞螺旋狀，上留約10cm長條，並以金鑽黏土擀平包覆住，待乾備用，相同作法作出其他三枝。

21 取金鑽黏土揉成胖錐形，胖端稍微壓平，分別從步驟20鐵絲上端鑽入黏合，待乾。

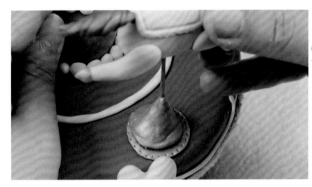

22 取金鑽黏土揉成圓扁形，黏於平台並壓紋，將已經乾的步驟21置中黏上，等稍微黏穩，再將上端沾膠刺入馬的下端（相同方法在平台另外三點製作完成。）

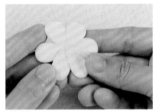

23 取白色黏土揉成胖水滴形壓平，組合為如圖狀，黏於步驟18傘棚正中央。

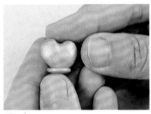

24 取金鑽黏土作出愛心底座與蝴蝶結（如圖），黏於步驟18傘棚中央雨傘側裝飾。

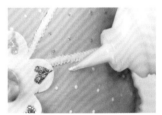

25 傘棚的傘平面分別以凸凸筆、五彩膠點出愛心形與圓點裝飾。

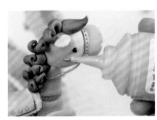

26 同樣在馬身與底座以凸凸筆以及五彩膠，點綴裝飾各部分即完成。

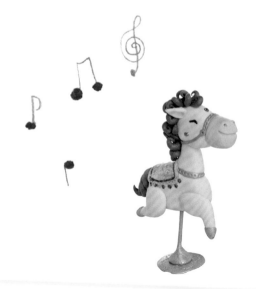

19 西裝筆筒 P.50

◆材料&工具

圓滾棒、文件夾、不沾土剪刀、黏土專用膠、白棒、筆筒、不沾土工具、迴紋針、留言夾、凸凸筆、筆刷、壓克力顏料、夾子、五彩膠、磁鐵、彈簧

◆黏土

超輕黏土（白色、粉膚色、咖啡色、深藍綠色、藍綠色、黑色、淺紅色、淺鉻黃色、綠色、深藍色）

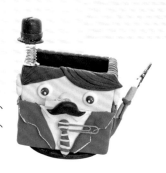

1 將筆筒底座塗上類似西裝外套色（深藍色）待乾，取粉膚色黏土擀平黏於正面1／2上端為臉部。取白色黏土擀平後，黏於正面下端作為襯衫。

2 取咖啡色黏土擀平，一端切平，沾膠黏於另外三面的1／2上端處為頭髮，髮面以白棒畫髮絲。

3 兩側黏上取粉膚色黏土揉成的橢圓形耳朵，並將粉膚色黏土揉成的鼻子包入磁鐵，黏於臉部，並作白眼球與咖啡色黏土眼珠；取咖啡色黏土揉成胖長水滴形壓平，黏於上端為瀏海，以白棒畫髮絲紋。

4 取深藍色黏土擀平，上端切平，兩側切斜邊角，沾膠包覆於筆筒1／2下端處，多餘黏土往下收順。

5 取深藍色黏土擀平，以不沾土剪刀，剪出兩片領口形，沾膠貼於步驟4斜邊處，再切一長條，反黏於領口邊緣，取白色黏土包圓磁鐵為釦子，領口和釦子邊以五彩膠裝飾。

6 筆留言夾：取綠色黏土揉成長條形，留言夾沾膠插入，再以藍綠色黏土揉成長條形，作出筆夾造型。

7 鬍子夾：夾子背後黏磁鐵，取黑色黏土揉成兩頭尖水滴形，彎為翹鬍子形，背後沾膠黏於夾子表面。

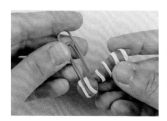

8 領帶迴紋針：取淺紅色黏土包住圓磁鐵，再揉一枚長水滴形，將胖端稍微搓尖壓平，分別繞淺鉻黃色黏土揉成的長條形於表面，將兩者沾膠組合於迴紋針上。

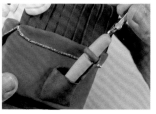

9 取深藍綠色黏土擀平，切為一枚長條形，在身側作出口袋狀，內部黏入圓磁鐵，可以稍微固定住筆留言夾。

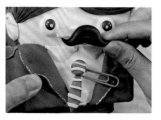

10 點上眼睛光點，鬍子夾及領帶迴紋針分別可以吸於鼻子、釦子處使用。

77

08 運動風飾品 P.39

◆材料＆工具

圓滾棒、五支黏土工具組、條紋棒、不沾土工具、
牙籤、七本針、黏土專用膠、十四支黏土工具組、
文件夾、磁鐵、鑰匙圈、羊眼、鍊子、五彩膠

◆黏土

超輕黏土（紅色、白色、黑色、
紫色、淺灰色、淺橘色、
淺紅咖啡色、黃綠色、鉻黃色）

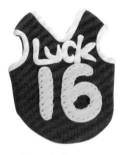

● 球衣

1 將紅色黏土置於文件夾內擀平，再以條紋棒擀出條紋狀。

2 以不沾土工具畫出無袖運動衣外形，將上衣嵌入沾膠磁鐵內，並收順。

3 取白色黏土揉成長條形，沾膠黏於袖口、領口。

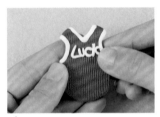

4 取白色黏土揉成細長條形，沾膠繞出「LUCK」字形。

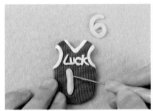

5 取鉻黃色黏土揉成長條形，作出「16」數字，沾膠黏於上衣表面，再以五支黏土工具組（錐子）壓紋裝飾。

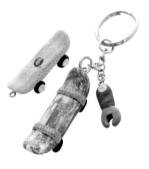

● 滑板鑰匙圈

1 滑板鑰匙吊飾：將紫色與白色黏土稍微撕拉混合，如圖混為雲絲狀。

2 揉成長橢圓形，稍微壓扁。

3 兩端稍微往上翹，如圖，成為滑板基本形。

4 取淺橘色黏土揉成長條形，沾膠黏於滑板兩端，並以五支黏土工具組（錐子）壓紋。

5 取黑色、淺灰色黏土揉成大小圓形，沾膠重疊黏合，並以十四支黏土工具組（小丸棒）壓凹紋。

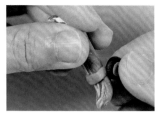

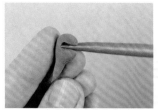

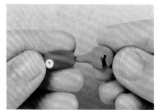

6 將步驟5輪胎沾膠與步驟4滑板組合。

7 取淺灰色黏土揉為長水滴形，以食指揉凹槽，再以不沾土工具壓出工具造形。

8 取紅色黏土揉成長橢圓形，上端黏銘黃色圓形黏土裝飾，並與步驟7沾膠組合。

9 鑰匙圈羊眼沾膠，插入滑板一端，另組合上鍊子與步驟8工具組合。

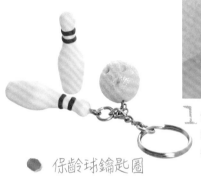

● 保齡球鑰匙圈

1 保齡球瓶：取白色黏土揉成長錐形，於1／3處以兩食指稍微揉凹弧度，如圖。

2 下端稍微收順，變成保齡球瓶的外形，凹弧度黏兩條紅色長條形黏土。

3 球：取銘黃色黏土揉成圓形，並使用白棒搓出保齡球上的指洞，再於表面塗五彩膠裝飾。

4 鑰匙圈羊眼沾膠黏合球，另一端加上鍊子、羊眼，並沾膠插入保齡球瓶固定，即完成。

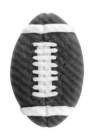

● 橄欖球磁鐵

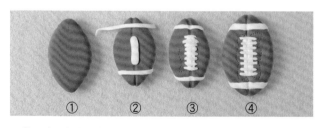

① ② ③ ④

① 取淺紅咖啡色黏土揉成兩頭尖水滴形，磁鐵沾膠壓入。
② 中央畫紋，取白色黏土揉成長條形，沾膠黏上下端與中央處。
③ 再揉數條細長條形，與中央白色長條呈垂直狀，以錐子刺紋。
④ 邊緣刺紋裝飾整圈，即完成。

● 網球磁鐵

① ② ③ ④

① 磁鐵沾膠，取黃綠色黏土揉成圓形嵌入。
② 表面以七本針（或海綿）刺出毛紋路質感。
③ 取白色黏土揉成長條形，沾膠黏於球側邊，呈弧狀。
④ 另一邊同樣以白色黏土揉成長條形，黏於另一側弧狀，即完成。

依相同作法可以作出不同的球形磁鐵喔！

10 家庭樹框物 P.42 🌸

◆ 材料 & 工具

白棒、彎刀、筆刷、圓滾棒、文件夾、瓶蓋、刀片、七本針、
牙籤、黏土專用膠、不沾土工具、不沾土剪刀、壓克力顏料、
錐形保利龍、磁鐵、葉形壓框模、砂紙、鉗子、大立體框

◆ 黏土

超輕黏土（淺咖啡色、紅咖啡色、棕色、
黃色、紅色、黃綠色、深綠色、淺綠色、
淺紅色、粉紅色、淺紫色、淺土黃色、
粉紫色、白色、黃橘色）

1 將淺咖啡色、紅咖啡色、棕色
黏土稍微混合，擀平，包覆於
已沾膠的1／2錐形保利龍表
面，邊緣收順。

2 剩下黏土取適量揉成長水滴
形，作出樹枝，沾膠黏於步驟
1表面，下緣收順，相同作法
作出另一邊樹分枝。

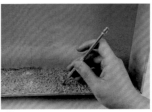

3 以壓克力顏料，將框內塗上藍
至綠的漸層色，將黃色、黃綠
色、深綠色、白色黏土稍微混
合，黏於框下端後，利用七本
針挑出草皮質感。

4 以葉形壓框模將各別擀好平面
的黏土（黃綠色、深綠色、淺
綠色）分別壓出葉形，將步驟
2樹幹黏於框中央，葉子則不
規則地黏上樹分枝處。

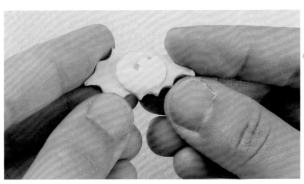

5 取幾片葉形，背後黏上已包
覆圓形黏土的磁鐵，穿插黏
入步驟4葉叢中。

6 將瓶蓋小心以鉗子向外攤平
後，以砂紙稍微細磨，再塗上
壓克力顏料，等乾備用。

7 取淺紅色黏土擀成平面狀後，將粉紅色黏土搓成長條形壓入作色
紋，再以不沾土剪刀修剪為野餐墊形狀。

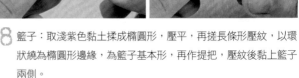

8 籃子：取淺紫色黏土揉成橢圓形，壓平，再搓長條形壓紋，以環
狀繞為橢圓形邊緣，為籃子基本形，再作提把，壓紋後黏上籃子
兩側。

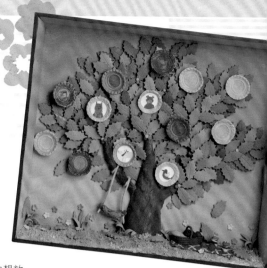

可以在磁鐵黏上家人的照片，
於家中客廳擺放家庭樹框物喲！

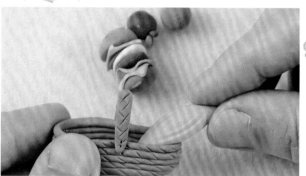

9 參考基本形，作出籃內想放
的小點心，例如：麵包、漢
堡、水果等，分別沾膠放入
籃內。

10 陸續將小配件沾膠黏入，
再以淺土黃色、棕色黏土
作出鞦韆美化空間。

11 以壓模壓一些小花形，以
及長水滴葉形，黏於草皮
表面裝飾。

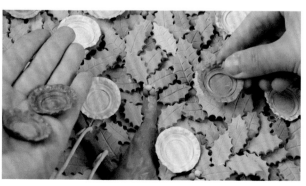

12 葉叢間黏上以黃色、黃橘
色、紅色揉成的小圓果
實，將步驟6已乾瓶蓋，
吸在步驟5有磁鐵的葉片
上端即完成。

20 月亮擺飾 P.51

P.51

◆ 材料&工具

不沾土剪刀、彎刀、白棒、七本針、
黏土專用膠、牙籤、圓滾棒、丸棒、
文件夾、五彩膠、凸凸筆

◆ 黏土

超輕黏土（淡粉黃色、淺黃色、淡黃色、白色、
淺咖啡色、淺棕色、淺紅咖啡色、深灰色、
紅橘色、淺黃綠色、綠色、淡綠色、粉紅色、
淺紅色）

1 以三個色階的黃色黏土，於木
器沾膠後將黏土鋪於表面。

2 將黏土層次鋪滿，並將月亮木器嵌入位置挖空。取淡黃色黏土擀
出平面狀，月亮木器沾膠，將淡黃色黏土包覆並收順，再作白眼
球，黏上取深灰色黏土揉成的眼珠，及取淡黃色黏土揉成兩頭尖
水滴形的眼皮、粉紅色小橢圓形腮紅與黑色細長條形睫毛裝飾。

3 取淺咖啡色、淺棕色、淺紅咖
啡色、白色黏土揉成長條形，
繞麻花。

4 將步驟3稍微搓成樹木高度的
長條狀。

5 以不沾土剪刀剪出樹幹分枝
及樹根，並稍微調整動態，
如圖。

6 取淺黃綠色、綠色、淡綠色黏
土作出兩頭尖形葉子，沾膠黏
於步驟5的樹枝頂端。

7 取紅橘色黏土搓成胖水滴形，
表面以彎刀畫蘿蔔紋並鑽放葉
洞，取淺黃綠色黏土揉成胖水
滴形壓扁，以白棒畫紋，完成
三片葉，黏入蘿蔔洞口，參考
基本篇，作出其他配件。

8 取白色黏土揉成圓形，以深灰
色黏土揉成圓眼，取粉紅色黏
土揉成圓腮紅，取淺紅色黏土
揉成胖水滴形鼻子。牙齒：取
白色黏土揉成胖水滴形中央進
行壓紋，白色圓鼻兩刺紋。

9 耳朵：取白色黏土揉成長水滴
形，以白棒擀出內耳，相同作
法作出另一片耳朵後，稍微待
乾。

10 取淺紅色黏土揉成胖錐
形，插入1／2沾膠牙籤，
表面黏淺黃色圓形釦子，
牙籤上沾膠，與步驟8頭
部組合。

11 將頭部插入耳朵，作出手
腳後，以凸凸筆、五彩膠
稍微點綴，黏於步驟2平
面。陸續將小配件組合，
並沾膠黏上即完成。

82

11 立體蛋存錢筒 P.43

◆材料&工具

不沾土工具、圓滾棒、文件夾、牙籤、七本針、黏土專用膠、不沾土剪刀、彎刀、壓髮器、蛋形存錢筒

◆黏土

超輕黏土（淡黃橘色、淺粉紅色、橘色、淺紅橘色、粉黃橘色、粉藍色、粉紫色、粉綠色、黑色、白色）

1 調出淡黃橘色、粉黃橘色、淺粉紅橘色、淺紅橘色等漸層黏土，揉長條併合，置於文件夾內來回揉，直至表面呈現漸層。

2 蛋形存錢筒表面沾膠，將漸層土包覆於表面，多餘土修掉後並收順，如圖，兔子作法請參考P.82。緞帶作法請參考P.22使用壓髮器完成。

24 國旗掛鉤 P.54

◆材料&工具

五支黏土工具組、不沾土剪刀、掛鉤磁鐵、黏土專用膠、牙籤、文件夾、圓滾棒

◆黏土

超輕黏土（紅色、淺灰色、淺藍色、淡藍色、白色）

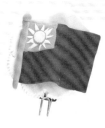

1 取紅色黏土置於文件夾中，以圓滾棒擀平，再用不沾土剪刀剪為長方形，邊緣收順。

2 取淺藍色黏土同步驟1，剪小長方形，背後沾膠，黏於步驟1左上方。

3 小長方形正中央黏白色圓形，並於邊緣黏上長水滴。

4 稍微調整動態，讓國旗呈現飛揚狀。

5 取白色、淡藍色黏土稍微混合，置於文件夾內擀平，以五支黏土工具組（半弧）壓弧度紋形。

6 將步驟5背後上膠，黏於掛鉤磁鐵表面。

7 牙籤沾膠，以淺灰色黏土包覆住，上端再沾膠插入淺灰色圓形黏土。

8 將步驟4、7背面沾膠，黏於步驟6表面，即完成。

12 珠寶盒 P.44

◆ 材料 & 工具

七本針、圓滾棒、文件夾、白棒、牙籤、彎刀、
黏土專用膠、五支黏土工具組、不沾土剪刀、
緞帶、串珠鍊、五彩膠、鐵絲、六角木盒

◆ 黏土

超輕黏土（淺藍紫色、粉藍紫色、
淺紫色、紅紫色、淺墨綠色）

1 取淺藍紫色黏土置於文件夾，以圓滾棒擀平，黏於已沾膠六角木盒上蓋，將多餘黏土修掉，表面以七本針挑毛質感。

2 同步驟1方式，將六角盒上蓋側緣黏合，並以五支黏土工具組（鋸齒）壓紋。

3 下蓋同方式，並黏上同直徑半圓黏土片，於半圓範圍內以七本針挑毛質感，同步驟2至3作法，完成另外五面。

4 將粉藍紫色黏土擀平，切為長條形，彎為蝴蝶結狀，再將緞帶背後沾膠，包覆裝飾於蝴蝶結表面。

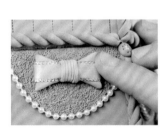

5 盒子邊緣黏上麻花及蝴蝶結，並於步驟3半圓接界處沾膠黏上串珠鍊裝飾。

6 取白色黏土揉為胖水滴形，胖端黏上紅紫色黏土，並以白棒擀開。

7 擀開側邊後，以不沾土剪刀剪絲狀。

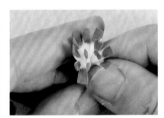

8 稍微調整動態，相同作法作出數個花形。

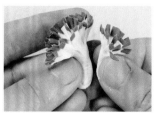

9 如圖沾膠組合，以不沾土剪刀稍微修剪下端為尖形，即為一朵康乃馨花。

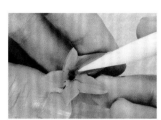

10 參考P.20基本篇擀花的方式，作出花萼。

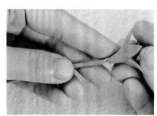

11 再將鐵絲包覆上綠色黏土為莖後，與步驟10花萼沾膠黏合。

12 葉子：取綠色黏土揉成兩頭尖水滴形壓平，以彎刀壓紋。

13 將步驟9的花放入步驟11花萼內黏合。

14 再將步驟12葉子沾膠，黏於莖部，以相同作法作出另一朵紫色花。

15 同步驟4作法，將粉藍紫色黏土以圓滾棒擀平並切為長條形，表面黏上已沾膠緞帶，以不沾土剪刀剪V缺角，再捲成波浪動態黏於盒面。

16 將花沾膠黏合，最後以五彩膠裝飾即完成。

I3 造型別針 P.45

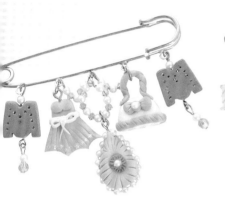

● 少女風別針

◆材料&工具

白棒、十四支黏土工具組、彎刀、牙籤、
黏土專用膠、尖嘴鉗、C圈、珠珠、T針、
羊眼、串珠鍊、五彩膠、長別針

◆黏土

超輕黏土（粉紅色、粉綠色、
粉橘色、粉紫色、淡粉黃色）

1 晚禮服：取粉紅色黏土揉成胖水滴形壓平，以兩手食指、拇指壓為如圖形狀並收順，再揉出兩個粉紅色小圓黏土，黏於上端作為胸部。

2 裙襬表面畫紋後，取粉綠色黏土參考P.66步驟11揉出的蝴蝶結，黏在腰際作為裝飾。

3 取粉橘色黏土揉成胖錐形，稍微壓平，邊緣以十四支黏土工具組（彎刀）由外往內壓紋一圈，中間以十四支黏土工具組（小丸棒）預壓凹槽，黏上粉紅色圓形黏土，並壓紋裝飾。

4 取淡粉黃色黏土揉成短胖水滴形，胖端壓平為底，底端取粉紫長條黏土繞一圈，以彎刀壓紋裝飾。

5 取粉紫色黏土揉成兩個胖錐形、圓形，組合成蝴蝶結後，再揉出兩條長條形繞麻花黏上為提袋手把。

6 作好各配件組合，最後點上五彩膠裝飾即完成。

I love bag!

娃娃別針

◆ 材料&工具

白棒、不沾土工具、丸棒、吸管、尖嘴鉗、
T針、珠珠、凸凸筆、短別針、9字針

◆ 黏土

超輕黏土（粉膚色、紅色、淺紅色、
淺咖啡色、淡紅色、淺藍綠色）

1 取粉膚色黏土揉出圓形，預壓眼睛、嘴形，取淺咖啡色揉成的長條形黏土上頭頂作為髮絲。

2 取淡紅色黏土揉成圓形，以丸棒壓出帽凹槽，沾膠黏於頭頂，取淺藍綠色揉成長條形，繞於帽圈，一側黏上淺紅色五瓣花黏土。

3 取紅色黏土揉成胖短水滴形，以不沾土工具於胖端壓凹紋，收順為愛心形，並於凹槽中央鑽洞備用，作出數個，表面沾膠黏鑽。

4 各配件作好後，以T針、9字針串連珠珠等配件，固定於短別針洞口。

海芋別針

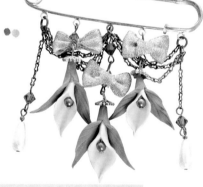

◆ 材料&工具

白棒、T針、珠珠、黏土專用膠、9字針、尖嘴鉗、
鍊子、圓嘴鉗、角鑽、蝴蝶緞帶、長別針

◆ 黏土

超輕黏土（淺鉻黃色、綠色）

1 取淺鉻黃色黏土揉兩端尖長水滴形，以白棒稍微擀平，調整動態為海芋，待乾。

2 取綠色黏土作出兩片葉形，包覆於花下端，如圖。

3 T針穿入珠珠、步驟2花心組合，並以相同作法，作出另外兩朵海芋。

4 將海芋、鍊子、珠珠、蝴蝶結緞帶等，以C圈、羊眼、9字針，串連組合於長別針。

14 相框立體卡 P.46

P.46

◆ 材料＆工具

白棒、彎刀、五支黏土工具組、不沾土剪刀、
牙籤、五彩膠、凸凸筆、黏土專用膠、相框、
飛機木、小英文字模、圓滾棒、文件夾

◆ 黏土

超輕黏土（白色、鉻黃色、紫色、
綠色、黃綠色）
樹脂黏土（綠色、深綠色、紅色）
琉璃黏土、金鑽黏土

1 以琉璃黏土加入不同黏土量
的樹脂黏土（綠色），變成
淡、粉、淺、深等層次的綠
色琉璃色。

2 以圓滾棒將五色階綠色黏土擀
為漸層色階，如圖。

3 將飛機木割為相框內緣的尺
寸後，沾膠將漸層色階黏土
包覆於表面。

4 將琉璃黏土擀為長條狀，以五
支黏土工具（半弧）壓紋成蕾
絲，邊緣以五支黏土工具組
（錐子）刺紋裝飾，如圖。

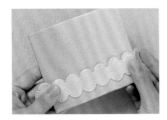

5 將步驟4蕾絲背後沾膠，黏於
步驟3一側並收順。

6 紫色超輕黏土分別取不同量
加入白色超輕黏土調合，調
出淡、粉、淺紫等色後，分
別擀成長條片，並摺出皺褶
狀，如圖。

7 摺好皺褶，由內往外捲，由淺
到深一層層包覆，並稍微調整動態
即完成康乃馨。

8 取綠色超輕黏土，揉成細長條形數條，沾膠黏於步驟5表面，作出藤蔓動態。

9 參考基本葉形，取不同色調的綠色超輕黏土，作出數片大大小小葉形備用。

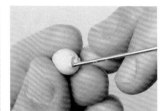

10 取銘黃色超輕黏土，揉成小胖錐形，以五支黏土工具組（錐子）於胖端挑出果實動態。

11 將金鑽黏土置於文件內擀平，以小英文模壓出需要的英文字，設計黏於步驟8板面。

12 取紅色樹脂黏土加入琉璃黏土變成粉紅琉璃色，擀成長條形後，以不沾土工具切割出緞帶長度。

13 取步驟12其中兩條，剪約8cm長後，對摺彎為如圖動態。

14 另取一枚長條形對剪，以不沾土剪刀各於一端剪V形缺口，並與步驟13沾膠黏合。

15 將步驟14的蝴蝶結背後沾膠，貼於步驟8下端，並稍微調整動態。

16 將步驟7的花背後沾膠黏於蝴蝶結邊緣上端，將步驟10果實等配件也沾膠黏合，最後以五彩膠裝飾放入相框內即完成。

15 和服造型鏡 P.47

◆ 材料&工具

白棒、七本針、十四支黏土工具組、彎刀、
擀棒、文件夾、黏土專用膠、牙籤、鏡盒、
珠串繩、粉彩、凸凸筆

◆ 黏土

超輕黏土（淡黃色、紅紫色、粉紅色、
紅色、紅橘色、淡膚色、暗藍灰色、
粉米色、白色、銘黃色、粉橘色）
金鑽黏土

1 將紫色、粉橘色黏土稍微混合，並揉為胖錐形。

2 以白棒在小圓上端，預壓出脖子的位置，如圖。

3 取淡膚色黏土揉成胖水滴形，沾膠黏於步驟2脖子位置。

4 取白色黏土揉成長條形稍微壓扁，沾膠黏為如圖領口狀。

5 取銘黃色黏土揉成長條狀壓扁，沾膠黏於腰際處。

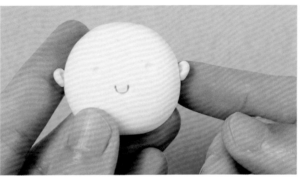
6 臉：取淡膚色黏土揉成圓形，稍微壓扁，壓出嘴巴及預壓眼睛位置；耳朵：揉成胖水滴形壓出內耳弧度，沾膠黏上臉的耳朵位置。

7 將金鑽黏土揉成圓形，以丸棒壓出凹槽，邊緣收順。

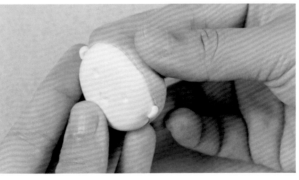
8 於步驟7內沾膠，黏在步驟6上端為頭髮，邊緣再次收順。

9 取紅橘色黏土揉成數個長錐形壓扁彎出動態,由內圈往外一圈黏出花動態。

10 搓出三條細長條形,編辮子,再以粉橘色黏土揉成長條形當作綁繩,以相同作法製作另一條辮子。

11 取暗藍灰色黏土揉成圓形,黏於眼睛位置。將金鑽黏土揉成長條形壓扁,黏於瀏海處。

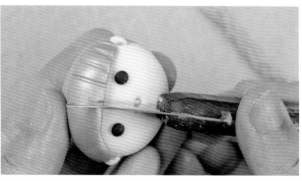

12 以彎刀壓出髮絲紋,將珠串繩與步驟9的花黏上頭頂側裝飾後,辮子上端沾膠黏於兩耳後方固定。

13 取淡黃色黏土置於文件夾之間擀平,沾膠包覆於鏡盒表面,並以七本針挑出毛質感。

14 將身體背後沾膠,黏於步驟13表面;袖子表面取米色黏土揉出胖水滴形壓平作裝飾後,再將袖子黏於身體兩側。

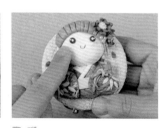

15 將步驟12背後上膠黏於脖子上方,並調整辮子動態。脖子上方並調整辮子動態,最後眼睛點上凸凸筆及粉彩腮紅即完成。

16 龍舟造型筆盒 P.48

◆材料&工具

不沾土剪刀、圓滾棒、文件夾、十四支黏土工具組、白棒、彎刀、筆盒、壓克力顏料、筆刷

◆黏土

超輕黏土（黃綠色、淺綠色、綠色、藍綠色、青色、藍色、淡黃色、黑色、淺藍色、淺紅色、淺鉻黃色、淺黃色、粉藍色、淡藍色、白色）
金鑽黏土、琉璃黏土

1 將黃綠色、淺綠色、綠色、藍綠色、青色、藍色黏土分別加入琉璃黏土，調成如圖示範的色階。

2 將步驟1黏土併攏，置於文件夾內，擀出漸層的層次。

3 將擀好的漸層黏土切為對半，取其中一半先用，另一半置於文件夾內，蓋上微濕抹布。

4 筆盒側邊沾膠，蓋上1／2漸層黏土，以不沾土工具切畫出龍舟身，並將邊緣收順。

5 以十四支黏土工具組（半圓）於身體表面壓出小鱗片紋，以相同作法，取步驟3另一片漸層黏土作筆盒的另一側。

6 取黃綠色超輕黏土加琉璃黏土揉成長胖錐形，小圓處剪出嘴巴、刺鼻洞、壓出鼻紋，大圓處壓出眼洞及龍角洞。

7 取白色黏土揉成兩頭尖長條形，黏於嘴巴內，並以彎刀壓出齒紋、前端揉出水滴作為尖牙。取淡黃色揉出圓形眼球，上面黏黑色黏土眼球，再以白色黏土揉成兩頭尖長條形，彎出眉毛動態。

8 龍角：取金鑽黏土揉成長水滴形，以不沾土剪刀剪出角的分支，並於龍角洞沾膠，將角尖端插入組合。

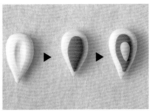

9 以白色、淺紅色、淺鉻黃色黏土，分別揉出大小不同的胖水滴形，稍微壓平，在白色大水滴形上端預壓中水滴形凹紋，黏入淺紅色中水滴形，最後黏上淺鉻黃小水滴形，作出數個。

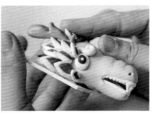

10 將步驟7、9沾膠組合於筆盒上蓋前端。

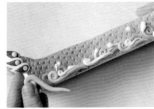

11 將步驟9沾膠黏於步驟5尾端，再以淺藍色、粉藍色、淡藍色、白色黏土揉成長尖水滴形，繞出螺旋動態為波浪裝飾。

23 鑰匙造型書籤 P.53

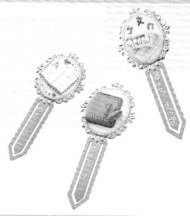

◆材料＆工具

白棒、七本針、細工棒、不沾土工具、彎刀、
五支黏土工具組、不沾土剪刀、黏土專用膠、
文件夾、圓滾棒、牙籤、五彩膠、鐵書籤

◆黏土

超輕黏土（淺黃橘色、白色、
淡藍紫色、淺咖啡色、灰色、
深綠色、咖啡色、淡黃色）

1 將淡黃色黏土置於文件夾中，以圓滾棒擀平，書籤稍微在黏土表面壓紋。

2 以不沾土剪刀將步驟1橢圓內圈剪下。

3 將步驟2後面沾膠，黏於鐵書籤表面，並以細工棒於邊緣壓紋裝飾。

4 將白色黏土置於文件夾中，稍微壓平，以不沾土剪刀剪長方形後，彎刀於邊緣壓紋，變成書本內頁。

5 再以彎刀將書內頁壓紋，彎為如圖動態。

6 再取淡藍紫黏土製作成略比書內頁大的書皮，黏合後，以五支黏土工具組（菱形彎刀）壓紋裝飾。

7 沾膠黏於步驟3表面。

8 最後以五彩膠在畫內頁寫下內容，邊緣裝飾完成。以此方法可以變化成不同書籤，請參考下圖配件示範。

● 板擦

① 取淺紅咖啡色黏土揉成橢圓形，以白棒圓端壓凹槽。
② 灰色黏土揉小橢圓形，稍微壓平，以七本針在表面微微刺紋。
③ 步驟①內槽沾膠，將步驟②嵌入組合。

● 黑板

① 取深綠色黏土置於文件夾內擀平，以不沾土剪刀剪為四邊弧角長方形後收順，並於邊緣壓紋裝飾。
② 同步驟①，將咖啡色修剪略大四邊弧角的長方形。
③ 揉一長條形，長條上端以彎刀壓紋裝飾。
④ 將步驟①③背後沾膠，黏於步驟②表面固定即完成。

● 蠟筆

① 取白色黏土揉成長條形，上下略壓扁形成柱形。
② 淺黃橘色黏土揉成圓形，壓為同步驟①直徑大小。
③ 將步驟①②交接處沾膠，黏合固定即完成，相同作法作出不同色。

93

中國風飾品 P.49

17

◆材料&工具

七本針、黏土專用膠、不沾土剪刀、白棒、彎刀、細工棒、
牙籤、小星星壓模、五支黏土工具組、不沾土工具、羊眼、
粉花壓花紋模麂皮項鍊、鑽、戒台、仿皮項鍊、壓髮器、
珠珠、C圈、金珠

◆黏土

金鑽黏土

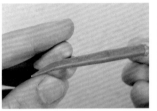

1 取金鑽黏土揉為胖短水滴形稍微壓平，以不沾土工具於胖端壓凹紋，收順為愛心形。

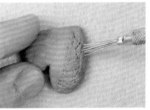

2 愛心形1／3處輕畫分界線後，以七本針於1／3範圍內刺紋質感。

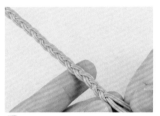

3 以壓髮器將金鑽黏土壓出細長條形，取其中六條長條交錯編織為辮子。

4 辮子後面沾膠，黏於步驟2愛心1／3交接處，包覆至側緣，多餘剪掉並收順。

5 將金鑽黏土置於文件夾內，以圓滾棒擀平，表面壓出小星星壓紋，以不沾土工具切割出小星星形，邊緣收順，小星星表面貼鑽後，背後沾膠，黏於步驟4愛心一側。

6 同步驟3方式，取兩條金鑽黏土長條形，繞麻花，沾膠黏於步驟5愛心邊緣。

7 羊眼沾膠，插入愛心凹槽，並將麂皮項鍊組合即完成一款。

8 依照上述作法，延伸出項鍊首飾設計：以金鑽黏土置於文件夾內擀平，以不沾土工具切出長錐形，表面以白棒畫紋，剪出V缺口並收順。

9 上端繞環狀，下端稍微調整弧度，呈現如圖動態備用。

10 取金鑽黏土揉出胖錐形，以不沾土剪刀於胖端剪出五等分，如圖。

11 以白棒於步驟10的五等分，擀出五瓣花形，並調整花的動態，花心沾膠黏上金珠。

12 取金鑽黏土揉成圓形稍微壓扁，以細工棒於邊緣壓紋，將步驟9與11沾膠黏於表面，並鑽洞穿入C圈，組合鍊子。

可依相同作法作出各式造型的飾品，
就是獨一無二的情人節禮物喲！

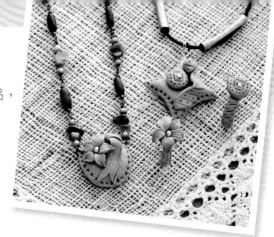

13 參考步驟8以金鑽黏土擀平後，以不沾土工具切出長錐形，下端剪出V尖斜度，並收順，表面以工具畫紋、刺洞裝飾為紋路。

14 繞出如圖動態，備用。

15 取金鑽黏土揉為圓形稍微壓扁，於四邊的邊緣切出弧形收順，以不沾土工具壓紋裝飾。

16 再作一個圓形壓扁，畫紋黏金珠，與步驟14背面沾膠，黏於主體表面。主體刺入沾膠羊眼，與皮繩組合完成。

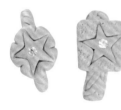

● 戒指

1 將金鑽黏土搓成長條狀，戒圍沾膠黏於邊緣，以彎刀將表面壓紋，如圖。

2 將金鑽黏土揉成圓形稍微壓扁，以不沾土工具將邊緣壓紋（參考P.21）。

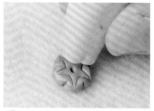

3 取小星星粉紅壓紋工具，輕壓步驟2表面裝飾。

4 戒面沾膠，將步驟3平放於表面黏合固定。

5 表面中心點沾膠，貼上鑽裝飾，即完成。

6 也可以壓髮器的製作方式，壓出細長條，取6條編為辮子。

7 將戒圍沾膠與步驟6包覆黏合，再將金鑽黏土揉成正方形，表面輕壓星星紋並貼鑽裝飾製作即完成。

21 嫦娥桌鏡 P.51

◆材料&工具

不沾土工具、不沾土剪刀、圓滾棒、文件夾、牙籤、壓髮器、粉紅壓花紋組、鏡子

◆黏土

樹脂黏土（白色、粉紅色、粉綠色、藍紫色、藍綠色、淺紅色、淺紫色、銘黃色、粉膚色、紅咖啡色、黃綠色藍色、咖啡色、淺咖啡色）

琉璃黏土（調成黃綠色、綠色、藍色）

金鑽黏土

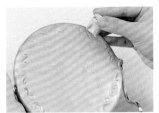

1 將金鑽黏土置於文件夾內，以圓滾棒擀平，黏於已沾膠鏡背面及側邊，收順後以粉紅壓花紋組裝飾紋路。

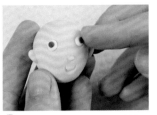

2 臉部：取粉膚色黏土揉成橢圓形，壓出五官各部位，並黏上胖水滴形耳朵及白色眼球、咖啡色眼珠等黏土。

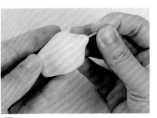

3 身體：取粉膚色黏土揉成胖錐形，調整出肩頸弧度、腰身後，將牙籤沾膠插入脖子上端固定。

4 取淺紅色黏土擀成長條並分為兩片，一片包覆上身，領口黏上一條白色細長條黏土；另一片則摺皺褶黏於下半端，中間再黏銘黃色長條片黏土。

5 將藍色、藍綠色、黃綠色樹脂黏土與琉璃黏土混合，先取藍色琉璃黏土擀平，摺皺褶沾膠黏於鏡子下緣。

6 以相同方法一層層將藍綠色、黃綠色琉璃黏土摺皺褶黏合，並稍微調整裙襬弧度，完成裙襬動態。

7 將步驟4背後沾膠與步驟6黏合固定，取紅咖啡色黏土搓成長條形繞麻花黏於腰際上。

8 以壓髮器將咖啡色黏土壓出長條，黏於步驟2頭部為髮絲，並插入上身黏合固定，再做出髮髻。

9 取粉膚色黏土作出手部動態,取淺紅色黏土揉成長錐形,以不沾土工具壓紋,鑽洞並與手黏合,並以白色黏土揉圓壓平,取咖啡色黏土揉成長條,作出扇子,一起與手黏於身側。

10 以壓髮器將淺紫色黏土壓出長條片,繞於袖上並調整動態。

11 兔身:取白色黏土揉成胖水滴形,尖端插入1／2牙籤,胖端以不沾土剪刀剪開,並收順調整出腳掌。

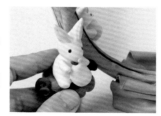

12 兔頭:同身體作法,將胖端剪開,調整為兔耳後,黏上粉紅黏土揉成的兩頭尖水滴形內耳以及圓形鼻子。

13 身側黏上白色黏土揉成的長錐形作為手部,上端牙籤沾膠插入頭部,如圖黏合固定。

14 參考P.101步驟18小惡魔雲朵作法,作出藍紫色的雲朵,黏於鏡子一端,上面黏上兔子、柚子,最後以凸凸筆、五彩膠裝飾即完成。

22 教室留言板 P.52

◆ 材料&工具

不沾土剪刀、白棒、牙籤、黏土專用膠、圓滾棒、文件夾、油性筆、粉彩、三腳架、磁鐵、飛機木、黑板、樹紋壓模、丸棒

◆ 黏土

超輕黏土（淡膚色、白色、黃咖啡色、紅咖啡色、淺暗土黃色、藍色、紅色、棕色、咖啡色、深灰色）

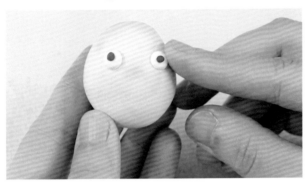

1 取淡膚色黏土揉成胖錐形為臉形，預壓眼睛、鼻子、耳朵位置，並於眼睛處黏上白色黏土作為圓形眼白、取深灰色黏土揉成圓形眼球。

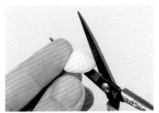

2 取白色黏土揉成兩頭尖胖水滴形壓扁，以不沾土剪刀於胖端剪出鬍鬚紋。

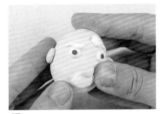

3 黏上白色黏土揉成的白鬍鬚、取淡膚色黏土揉成的圓形鼻子、胖水滴形耳朵，在眼睛上端黏上白色黏土揉成的長水滴形作出眉毛動態。

4 取紅咖啡色黏土揉成胖錐形，小圓端插入沾膠牙籤，並與頭部黏合固定。

5 取淺暗土黃色黏土揉出圓柱形，一端以丸棒壓預於上身凹槽，另一端以不沾土剪刀剪出兩褲管並收順。

6 取深灰色黏土揉出胖錐形，塑出鞋形後，牙籤摺為對半插入鞋子頂端，放入褲管內。

7 將步驟4的上半身與步驟6的下半身，沾膠黏合固定。

8 取藍色黏土擀成平面，以不沾土剪刀修剪為外套形，邊緣收順後，沾膠包覆於上半部，並製作領結與腰帶。

9 教學棒：先將咖啡色黏土揉成長條形、待乾。袖子：以藍色黏土揉成長錐形，以白棒於胖端鑽出袖洞，1／2處壓出手肘紋。

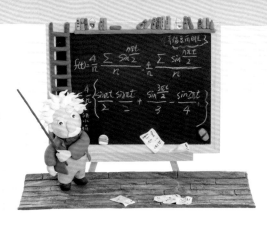

10 於袖洞內沾膠，將手插入黏合固定。

11 將教學棒黏於身體上，步驟9袖側沾膠分別黏於步驟8胸前、身側動態。

12 取白色黏土揉成胖水滴形，表面畫紋，黏於頭頂為白髮，待乾，再以粉彩稍微塗灰、臉頰塗腮紅，凸凸筆點出眼光點。

13 取棕色黏土揉成長條形，表面畫出木紋質感，如圖壓出樓梯間格凹紋，並揉出短長條形為間隔，將梯子沾膠黏於之間，再黏於黑板一側。

14 取咖啡色、黃咖啡色、紅咖啡色黏土稍微調和，置於文件夾內擀平，黏於飛機木表面，以樹紋壓模壓出木紋地板紋。

15 再切數片白色長方形黏土，黏於地板、黑板，待乾後，以黑色、紅色油性筆畫出考卷上內容。

16 隨意取數個黏土顏色揉成圓柱，黏於黑板上端為書背，再以油性筆於書背上隨意畫出書名，下端參考步驟13，作一個書架裝飾即完成。

25 萬聖節造型筆 P.55

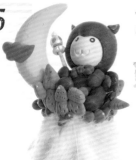

◆ 材料&工具

白棒、十四支黏土工具組、丸棒、五彩膠、不沾土工具、黏土專用膠、牙籤、凸凸筆、彎刀、筆、羽毛、緞帶

◆ 黏土

超輕黏土（黑色、銘黃色、淡膚色、淺藍色、淺藍紫色、紫色、紅色）
琉璃黏土

1 取淡膚色黏土揉成圓形，並以十四支黏土工具組（半圓）壓出嘴形。

2 取黑色黏土揉成圓形，以丸棒壓出凹槽。

3 找一端輕拉出尖角，並收順。

4 沾膠套入臉部上端，邊緣收順為帽子。

5 取黑色黏土揉成胖錐形，尾部刺洞，作一枚長條形及愛心形，組裝為尾巴。

6 將身體與頭部沾膠黏合固定，取黑色黏土揉出小圓形作為眼睛，沾膠黏於臉部。

7 取黑色黏土揉成兩頭尖形，稍微壓平，如圖壓出兩個凹弧度作為翅膀。

8 參考基本四肢，以黑色黏土揉出手、腳。

9 牙籤沾膠，以琉璃黏土包覆，待乾備用。

10 參考P.21變化圓花形，以不沾土工具將琉璃黏土壓出五邊弧度的形狀。

11 將步驟10中央沾膠，步驟9插入固定。

12 再以琉璃黏土揉成胖錐形，上面以淺藍色黏土揉出眼睛、嘴巴為骷髏狀，並與步驟11沾膠組合。

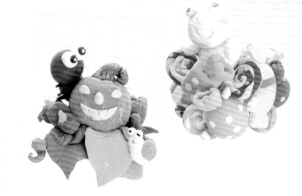

13 如圖以紅色黏土揉出愛心形、橢圓形，沾膠組合為蝴蝶結。

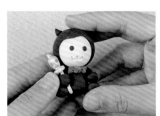

14 將所有配件黏於身體，並取黑色黏土揉出三角錐形為帽子頭角。

15 以淺藍紫色黏土揉成胖錐形、長錐形後，胖錐形胖端鑽洞與長錐形沾膠組合。

16 並壓出屋頂、窗紋路，相同作法作出其它房形。

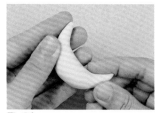

17 取銘黃色黏土揉成兩頭尖胖水滴形，並彎為月亮形狀，如圖。

18 取紫紅色黏土揉成橢圓形稍微壓扁，以不沾土工具壓出雲朵弧度。

19 將牙籤沾膠後，月亮與雲朵組合在一起。

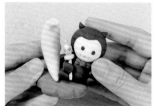

20 將配件沾膠組合如圖。

21 緞帶沾膠纏繞於筆桿，並黏上羽毛。

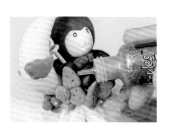

22 將步驟16及20各配件黏於筆的頂端，最後點上五彩膠裝飾即完成。

28 聖誕玻璃瓶 P.59

◆ 材料&工具

白棒、十四支黏土工具組、牙籤、黏土專用膠、珠珠、七本針、不沾土剪刀、五支黏土工具組、不沾土工具、玻璃瓶

◆ 黏土

超輕黏土（白色、粉紅色、淡膚色、淡紅色、紅色、黑色、咖啡色、淺藍紫色、綠色、淺黃橘色、粉綠色、淺銘黃色）

1 玻璃瓶蓋面沾膠，以白色黏土隨意鋪上，作出積雪質感，玻璃瓶底亦同。

2 粉紅色黏土置於文件夾之間，以圓滾棒擀平，以十四支黏土工具組（半圓）於四周壓出弧度。

3 將步驟2背後沾膠，黏於玻璃瓶身，邊緣壓紋裝飾。

4 臉部：取淡膚色黏土揉成胖錐形，壓出臉部眼窩處後，陸續壓出嘴形、眼睛、鼻子位置。

5 眼睛位置沾膠，放入珠珠眼睛，黏上取淡膚色黏土揉成的圓形鼻子、及淺紅色黏土揉成的圓形腮紅，並於脖子處預先壓洞。

6 將咖啡色黏土揉出數個細長水滴形，沾膠黏於頭頂、後腦為頭髮。

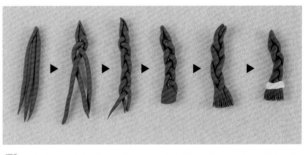
7 取咖啡色黏土揉成三條長條形，左右纏繞為辮形，下端壓合，再以不沾土剪刀剪髮絲，取粉紅色黏土揉成長條形，黏於辮子與髮絲之間，相同作法作出另一條辮了，再黏於頭部兩側。

8 取紅色黏土揉成長胖錐形，以白棒於胖端擀開，邊緣收順，並調整為裙擺動態。

9 上端插入1／2沾膠牙籤，取黑色黏土揉成長條形，沾膠黏於腰際上端。

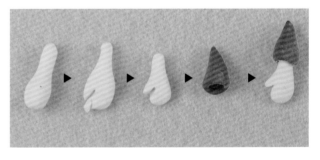
10 手部：取淡膚色黏土揉成長錐形，手腕處以兩食指搓出弧度，以不沾土剪刀剪出手的虎口處並收順。袖子：取紅色黏土成胖水滴形，胖端鑽洞，洞內沾膠黏入手。

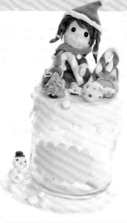

11 腳：取紅色黏土揉成扁圓形與淡膚色長柱形黏土黏合，手腕與腳踝處分別黏上白色黏土揉成的長條形，並挑出毛質感，沾膠與身體黏合。

12 將步驟11的牙籤上端，沾膠與步驟7組合。

13 帽子：參考小巫婆帽子作法P.105步驟14，黏於頭頂，邊緣黏上白色長條黏土，並挑出毛的質感。

14 圍巾：取淺藍紫色黏土揉成長條形，稍微壓平，沾膠黏於頸部，並以七本針稍微刺毛質感，底面沾膠黏於蓋上。

15 聖誕樹：取綠色黏土揉成水滴，胖端稍微壓平，以不沾土剪刀如圖剪V形，下端再黏入略小的咖啡色黏土揉出的圓錐形樹幹。

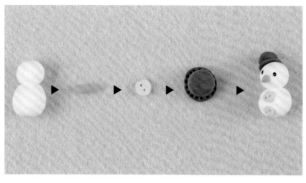

16 雪人：取白色黏土揉出大、小圓形。鼻子：取淺黃橘色黏土揉成長水滴形。釦子：取粉綠色黏土揉成圓形壓扁，表面刺兩個釦洞。帽子：取咖啡色黏土揉成圓形壓扁，再揉一枚圓柱形，兩個黏合並壓紋，全部組合，以凸凸筆點出眼睛。

17 禮物：取淺銘黃色黏土揉成圓形稍微壓扁，以不沾土工具壓十字紋，取綠色黏土揉成長條形，重疊交叉包覆禮物盒主體，再揉出兩個尖水滴形，作出蝴蝶結裝飾，參考基本形，變化出其他造型的禮物。

18 將所有配件黏於娃娃四周，並以五彩膠裝飾即完成。

26 南瓜精靈 P.56

P.56

◆ 材料&工具

吸管、丸棒、彎刀、細工棒、白棒、南瓜保利龍盒、黏土專用膠、彩繪平筆、不沾土工具、不沾土剪刀、七本針、十四支黏土工具組、五支黏土工具組

◆ 黏土

超輕黏土（淡膚色、暗藍灰色、紅紫色、深藍綠色、淡黃色、深灰色、淺黃橘色、紅咖啡色、白色、紫色、淺紅棕色、淡黃綠色、、淡藍色、淡紅橘色）

金鑽黏土

1 取淡膚色黏土揉成錐形，以大吸管壓嘴形，黏上暗藍灰色黏土揉成的橢圓眼睛，取淡膚色黏土揉成的圓形鼻子、水滴形耳朵，待乾。

2 取金鑽黏土揉成圓形，以丸棒壓出凹槽，沾膠包覆於頭部上端，並收順。

3 頭髮邊緣收順後，並以彎刀壓出瀏海紋路。

4 取紅紫色黏土揉成長胖錐形1／2處搓出弧度為腰身，下端1／2處壓凹紋分為兩腿交界處，並預壓兩腿預放處。

5 取淡膚色黏土揉成兩段長條形為腳待乾備用。取深藍綠色黏土揉成長胖水滴形，前端往上翹，胖端壓出鞋子深度。

6 取紅紫色黏土揉成長水滴形，胖前端刺洞，並以白棒由洞口往尖端畫紋，作為褲管。

7 將步驟5已乾的腳插入鞋子與褲管之間，並搓兩顆淡黃色圓球黏土，裝飾於鞋面，以相同方法完成另一腳。

8 將步驟7褲管上端沾膠與步驟4身體黏合固定。

9 擀一長條，以五支黏土工具組（半弧）壓出蕾絲紋，並摺皺褶沾膠黏於腰身處。

10 取深灰色黏土揉成長胖水滴形，以白棒從胖端擀開，沾膠套入身體上端為上衣。

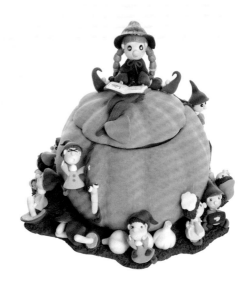

11 取淡膚色黏土揉成錐形，剪出手動態待乾後，沾膠黏入同步驟6褲管作法的袖子洞口內固定。

12 將兩手黏於上衣兩側，再擀一長條片，剪為可以包覆上半衣尺寸後，以細工棒壓紋，內沾膠包覆於兩手上端。

13 如圖以金鑽黏土揉成兩枚胖錐形，壓紋後與長條組合為辮子，共作兩條，沾膠黏於耳後側。

14 取深灰色黏土揉成長尖胖水滴形，以白棒擀開為巫婆帽。

15 將各配件沾膠黏上，最後搓長條，參考P.66步驟11作出一枚蝴蝶結裝飾。

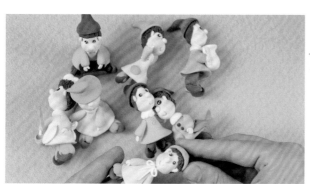

16 參考小巫婆作法，分別作出各款小精靈。

17 書本：取淺紅棕色黏土稍微擀平，切長方形，壓紋為書皮，再以白色黏土切為略小長方形，邊緣收順並於側邊壓出頁紋。

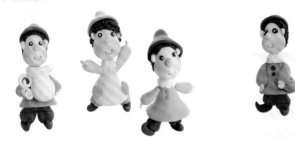

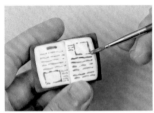

18 組合書頁，以壓克力顏料畫出假的內容，參考基本篇再作出各配件備用。

19 取淺黃橘色黏土置於文件夾內，以圓滾棒均勻擀為一平面。

20 以白棒大約畫出一枚南瓜瓣的大小。

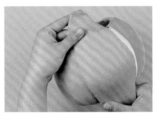

21 沾膠平黏於南瓜保利龍盒外觀。

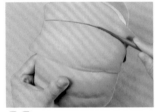

22 將邊緣多餘的黏土切掉並輕壓邊緣，包覆上端、側邊收順。

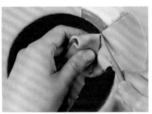

23 兩瓣交界處稍微沾水將接痕收順，相同作法進行下一瓣南瓜片，南瓜上蓋以同樣方式完成。

24 取紅咖啡色黏土揉成細長形，一端略胖，以白棒水平畫出紋，作為南瓜藤。

25 捲螺旋狀沾膠黏上南瓜上蓋蒂頭處，並收順。

26 將各配件陸續沾膠黏於上蓋位置。

27 製作底座，並於四周黏上小精靈及各配件。

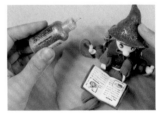

28 以五彩膠裝飾即完成。

27 糖果屋面紙盒 P.58

◆材料&工具

白棒、十四支黏土工具組、條紋棒、細工棒、牙籤、黏土專用膠、不沾土工具、仿巧克力醬汁、五彩膠、凸凸筆、油性筆、保麗龍、刀片、面紙盒、棉花棒、不沾土剪刀、格子棒、小英文字模、矽膠巧克力模、人形壓框模、葉框形推模、大星星框模

◆黏土

樹脂黏土（咖啡色、淺紫色、紅色、白色、綠色、銘黃色、土黃色、橘色、紅紫色、淺藍色、黃色、銘藍色、深咖啡色、淺綠色、紅橘色）
超輕黏土（粉紅色、粉橘色、咖啡色、土黃色、淺綠色）

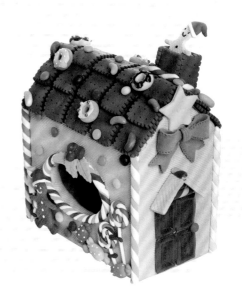

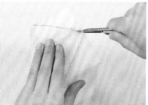
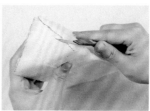
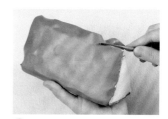

1 依面紙盒寬度，以油性筆將保麗龍畫出尖三角形，並以刀片割為如圖屋頂。

2 取咖啡色超輕黏土擀平，黏於保麗龍兩側，多餘切掉，底部沾膠黏於面紙盒一側。

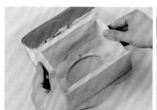

3 將土黃色超輕黏土擀平，以條紋棒擀出紋路，黏於面紙盒表面，以不沾土工具劃開面紙口，邊緣往內包覆收順，相同方法將面紙盒另外兩側包覆上黏土。

4 取咖啡色超輕黏土擀平，以十四支黏土工具組（半圓）壓出邊框弧形。中間刺出餅乾洞作為餅乾，同法作出數片。

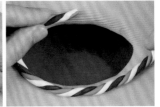

5 逐一將步驟4餅乾片沾膠,由屋頂下端,黏滿整個屋頂,上端再以餅乾作出一煙囪狀。

6 取紅色、白色、綠色樹脂黏土揉成長條形,繞為麻花狀,沾膠黏於面紙口一圈。

Sweet life ♥

7 取淺綠色超輕黏土擀平,以葉框形推模壓出葉形,黏於麻花交接處,葉子上端再黏上以紅色樹脂黏土揉成的圓球形果實。

8 以不同顏色的樹脂黏土揉出圓扁狀為巧克力粒,沾膠黏於表面裝飾。

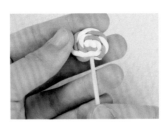
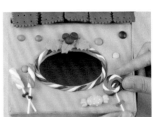

9 糖果:取淺藍色樹脂黏土揉成胖水滴形稍微壓扁,胖端壓紋,作出兩個,再揉一枚橢圓形,沾膠組合為糖果紙包裝的糖果,作出銘黃色、紅橘色糖果備用。

10 參考基本形,作出螺旋狀棒棒糖,並將塑膠棒插入棒棒糖下緣固定。

11 將作好的糖果、小配件背後分別沾膠,黏於面紙盒表面作為裝飾。

12 以矽膠巧克力模將咖啡色樹脂黏土壓出巧克力片形，作出四片，與以粉紅色黏土揉成的餅乾、麻花組合於側面。

13 將咖啡色超輕黏土擀平，以格子棒擀出格子紋，以人形壓框模作出薑餅人的外型。

14 邊緣收順後待乾，以相同作法作出粉紅色黏土的薑餅人。

14 同樣壓出銘黃色的超輕黏土大星形，表面利用小英文字模壓出字紋。

15 甜甜圈：取粉紅色超輕黏土揉成圓形稍微壓平，中央鑽洞並收順，為甜甜圈基本形，表面擠上仿醬汁。

16 放上紅色、綠色樹脂黏土揉成細長條形剪一小段的巧克力米。

17 依同作法作出其他的甜甜圈，備用

18 蝴蝶結：取淺紫色超輕黏土揉成兩頭尖水滴形壓平，邊緣以細工棒壓紋，參考P.71馬卡龍吊飾，製作蝴蝶結。

19 各配件的背後沾膠，分別黏於面紙盒表面裝飾布置，即完成。

29 聖誕花圈 P.60

◆材料＆工具

白棒、七本針、壓髮器、十四支黏土工具組、
不沾土工具、牙籤、黏土專用膠、花圈木器、
五支黏土工具組、英文字模、不沾土剪刀

◆黏土

超輕黏土（淺紫色、淡黃綠色、淡綠色、淺綠色、
淡膚色、紅色、黑色、白色、深咖啡色、淡黃色、
淺黃色、鉻黃色、淺藍色、淺橘色、深綠色）
金鑽黏土

1 將花圈木器表面上膠，取淡黃綠色、淺綠色黏土稍微混合，黏於花圈木器表面上端。

2 表面沾膠逐一混入不同層次的綠色黏土，直到花圈表面全部鋪滿。

3 以七本針將黏土表面挑毛，讓花圈表面有草皮質感。

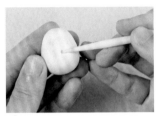
4 取淡膚色黏土揉成胖錐形，預壓五官位置，再揉出圓形鼻子、水滴形耳朵。

5 與P.104步驟4小巫婆身體作法相同，以紅色黏土作出老公公身體，並預壓各部位。

7 參考P.102步驟10方法，作出手，與紅色黏土揉出的長錐形袖子組合後，再以白色黏土揉成長條形包覆手環，以不沾土工具壓紋裝飾。

8 將步驟6褲子上端沾膠，與步驟5身體預壓腳處黏合固定。

6 取黑色黏土揉出腳靴，取紅色黏土揉出長錐形褲子，腳靴與褲子沾膠黏合，交界處以白色黏土揉成長條形包覆壓紋，相同作法作出另一隻腳。

9 取紅色黏土揉成長胖水滴形，以白棒從水滴形的胖端擀開，成為上衣形狀。

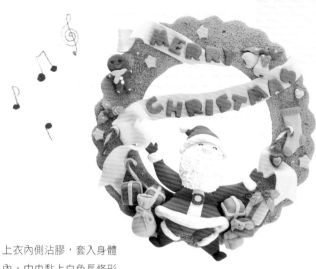

10 上衣內側沾膠，套入身體內，中央黏上白色長條形黏土，以七本針挑毛，上衣下緣黏上白色長條黏土，並以白棒壓紋裝飾。

11 取黑色黏土揉成長條壓扁，中央黏上深咖啡色圓形黏土，上端再黏上淺黃色圓形黏土，壓紋為皮帶，黏於腰際。

12 上端插入1／2沾膠牙籤，並與頭組合，手部沾膠黏於身體側邊。

13 參考P.105步驟14小巫婆作出帽子，黏於頭頂後，揉出白色胖水滴形黏土，黏於鼻子下端，並以七本針挑出鬍子質感。

14 參考P.26至27基本配件方式，作出需要的配件。

15 金鑽黏土加入紅色黏土，成為紅鑽色黏土，以英文字模壓出需要的字。

16 緞帶：參考P.22壓髮器壓法，壓出淡黃色長條形黏土，稍微調整緞帶動態，如圖黏上。

17 取步驟15英文字背後沾膠，編排黏於緞帶上端。

18 最後將各配件、老公公黏上，並以凸凸筆畫眼睛，五彩膠裝飾即完成。

30

湯圓吊飾 P.61

◆ 材料＆工具

白棒、不沾土工具、五支黏土工具組、丸棒、
牙籤、黏土專用膠、圓嘴鉗、尖嘴鉗、鍊子
手機吊繩、C圈、

◆ 黏土

超輕黏土（白色、粉紅色）
琉璃黏土

1 湯匙：將琉璃黏土揉成胖長條
形，前端以食指搓出湯匙弧
度，如圖。

2 以白棒圓端壓出湯匙凹槽。

3 往前端推出湯匙動態，再以不
沾土工具往匙把畫出弧度。

4 以五支黏土工具組（錐子），
刺出預穿C圈的洞口，待乾。

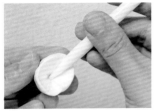

5 碗：白色黏土揉圓形，以白棒
刺入中間至1／2處深度後，
往邊緣擀開，如圖。

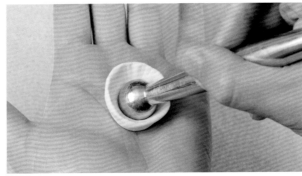

6 再以丸棒（如圖）壓出碗的弧
度，並調整收順，同樣刺出C
圈的洞口待乾。

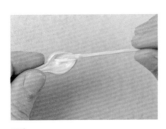

7 牙籤沾膠，放入湯匙內，可以
放厚一些，使其乾了之後呈現
湯汁感覺。

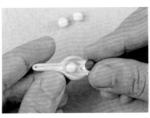

8 取白色、粉紅色黏土揉圓形，
放入湯匙內，表面再放上一些
膠覆蓋，步驟6的碗內以相同
作法完成。

9 已乾的湯匙、碗分別穿入C
圈，並組合上鍊子及手機吊繩
即完成！

04 好運馬燭台紙型 P.35

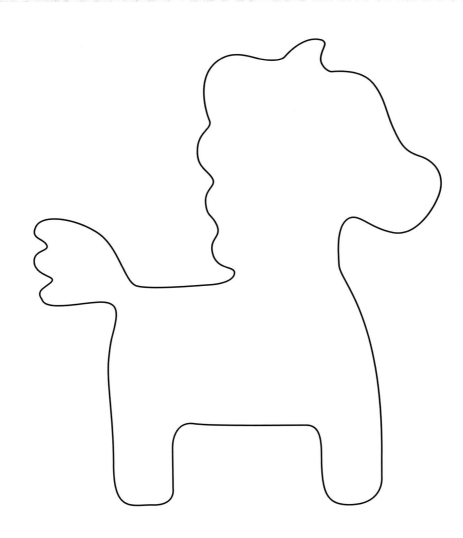

 請依個人喜愛製作縮放尺寸

趣·手藝 37

大日子×小手作！365天都能送の
手作黏土禮物

提案 FUN 送 BEST.60

作　　　　者／幸福豆手創館（胡瑞娟 Regin）師生合著
本書作品製作／胡瑞娟、賴麗君、盧彥伶、李靜雯、
　　　　　　　游雅婷、呂淑慧、林明芬、張瑋
發　行　人／詹慶和
總　編　輯／蔡麗玲
執　行　編　輯／黃璟安
編　　　　輯／蔡毓玲・劉蕙寧・陳姿伶・白宜平・李佳穎
執　行　美　編／李盈儀
美　術　編　輯／陳麗娜・周盈汝・翟秀美
攝　　　　影／數位美學 賴光煜
出　版　者／Elegant-Boutique 新手作
發　行　者／悅智文化事業有限公司
郵政劃撥帳號／19452608
戶　　　　名／悅智文化事業有限公司
地　　　　址／新北市板橋區板新路 206 號 3 樓
網　　　　址／www.elegantbooks.com.tw
電　子　信　箱／elegant.books@msa.hinet.net
電　　　　話／(02)8952-4078
傳　　　　真／(02)8952-4084

2014 年 8 月初版一刷　定價 320 元

經銷／高見文化行銷股份有限公司
地址／新北市樹林區佳園路二段 70-1 號
電話／0800-055-365　　傳真／(02)2668-6220

國家圖書館出版品預行編目資料

大日子 x 小手作！：365 天都能送の祝福系手
作黏土禮物提案 FUN 送 BEST.60 / 幸福豆手創
館著 . -- 初版 . -- 新北市： 新手作出版 ： 悅
智文化發行 , 2014.08
　面；　公分 . -- (趣 . 手藝 ; 37)
ISBN 978-986-5905-68-2(平裝)
1. 泥工遊玩 2. 黏土

999.6　　　　　　　　　　　　103013884

從基礎到進階，手作職人——胡瑞娟
一次教會你玩黏土の所有獨門撇步！

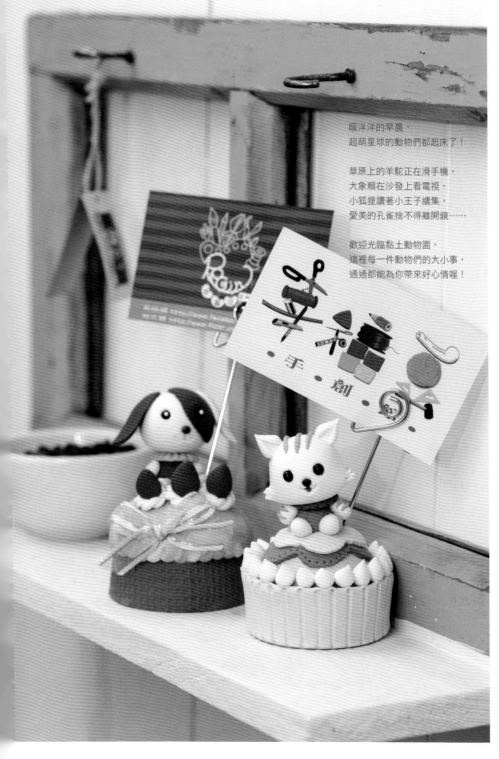

暖洋洋的早晨，
超萌星球的動物們都起床了！

草原上的羊駝正在滑手機，
大象賴在沙發上看電視，
小狐狸讀著小王子續集，
愛美的孔雀捨不得離開鏡……

歡迎光臨黏土動物園，
這裡每一件動物們的大小事，
通通都能為你帶來好心情喔！

大人小孩都愛不釋手の
超萌黏土動物
歡樂登場

趣・手藝 15

超萌手作！歡迎光臨黏土動物園：
挑戰可愛極限の居家實用小物65款

幸福豆手創館（胡瑞娟 Regin）
定價 280元

超簡單

禮物就是要配手工卡片才對味!

【 卡片 】

① 沿著虛線剪下。

② 寫上祝福文字。

③ 將卡片對摺,就完成囉!

【 書籤 】

① 在書籤上打個洞。

② 穿上喜歡的緞帶就ok了。

Have a nice day

大日子 × 小手作! 365 天都能送の祝福系手作黏土禮物提案 FUN 送 BEST.60

Enjoy Reading
Enjoy Life

大日子 × 小手作! 365 天都能送の祝福系手作黏土禮物提案 FUN 送 BEST.60